构成设计

- 主　编　毛文青
- 副主编　庞　鑫　曾令秋　帅民风　何安安

高职高专艺术学门类
"十四五"规划教材

职业教育改革成果教材

A R T　D E S I G N

http://www.hustp.com

中国·武汉

内 容 简 介

构成设计是高职高专艺术设计专业普遍开设的基础课程,也是从事设计行业的基础理论。本书包括平面构成、色彩构成、立体构成三大内容。本书基于工学结合的人才培养模式,结合现代艺术设计理念,科学、系统地介绍了三大构成的基本概念、原理以及专业应用,使初涉设计专业的学生能够掌握基本的设计理论基础,并引导学生将基础的知识和技能应用于将来的设计工作中。本书理论知识和案例选取紧密结合职业发展需求,吸收高职高专教材编写的先进埋念,紧密结合专业特色编写与组织内容、选取图例,力争体现基础性、专业性、艺术性和时代性。本书选取典型案例,使学生摆脱基础训练的盲目性和枯燥性,对设计专业产生兴趣,初步掌握设计技巧,明确设计目的。

本书内容简明扼要,理论讲解深入浅出,图文并茂,适合初入设计门槛的大一学生使用,尤其适用于室内设计、环境艺术设计等相关专业。

图书在版编目(CIP)数据

构成设计/毛文青主编.—武汉:华中科技大学出版社,2021.8(2024.10 重印)
ISBN 978-7-5680-7373-8

Ⅰ.①构… Ⅱ.①毛… Ⅲ.①造型设计 Ⅳ.①J06

中国版本图书馆 CIP 数据核字(2021)第 139169 号

构成设计 毛文青 主编
Goucheng Sheji

策划编辑:彭中军
责任编辑:段亚萍
封面设计:优 优
责任监印:朱 玢

出版发行:华中科技大学出版社(中国·武汉) 电话:(027)81321913
 武汉市东湖新技术开发区华工科技园 邮编:430223

录 排:武汉创易图文工作室
印 刷:武汉科源印刷设计有限公司
开 本:880 mm×1230 mm 1/16
印 张:9
字 数:292 千字
版 次:2024 年 10 月第 1 版第 5 次印刷
定 价:59.00 元

本书若有印装质量问题,请向出版社营销中心调换
全国免费服务热线:400-6679-118 竭诚为您服务
版权所有 侵权必究

前言
Preface

随着现代设计的迅猛发展，我国的现代设计教育也加快了步伐。作为设计专业基础的设计构成课程要适应发展和改革的步伐，不仅要与时代同步，与教育目标一致，还要和专业课程贴合，体现教育的职业目标。

构成研究物象与物象间的结构关系、形态与形态的组合处理以及形态视觉中的规律和非规律的使用。学习构成，主要是为了获得设计工作中必须具有的抽象思维能力、空间立体思维能力、色彩的构成思维、工艺手工制作能力，以及对形式美法则的灵活运用能力。构成包括平面构成、色彩构成、立体构成三大部分。平面构成主要研究如何把具象的东西抽象化，还原为点、线、面等基本元素，研究点、线、面构成的骨格形成与规律，图形的形态与组合规律等；色彩构成主要研究色彩的性质及其如何应用问题，内容包括色彩的属性、色彩的各种搭配、色彩的调性以及色彩心理；立体构成从三维空间的角度，研究形态与造型设计，涉及建筑设计、室内设计、环境艺术设计、景观雕塑等多个领域，强调造型美和材质美的有机统一，遵循美的法则，通过感性和理性的结合创造出新的立体形态。

本书撰写力求强调知识与技法的紧密结合，体现理论背后的人文性质。本书本着通俗易懂和简要阐明事理的观念进行文字编写，并结合了大量图片，包括实景照片、学生作品、名家作品等，立足基础，压实训练，借鉴经验，对接职业目标。

本书在编写过程中参考和借鉴了部分作者的研究成果，在此深表感谢。由于时间仓促，工作量大，书中难免有不妥之处，请专家、同行和各位读者批评指正。

<div style="text-align:right">
主编

2021 年 6 月
</div>

目录 Contents

第一篇　平面构成 / 1

第一章　构成设计概论 / 3
第一节　构成设计概述 / 4
第二节　构成教学的目的与方法 / 5

第二章　平面构成 / 7
第一节　平面构成的性质与特点 / 8
第二节　点、线、面构成 / 9
第三节　平面构成形式美法则 / 15
第四节　骨格与基本形 / 21
第五节　规律性构成的表现形式 / 27
第六节　泛规律构成的表现形式 / 36
第七节　平面构成在环境艺术设计中的应用 / 44

第二篇　色彩构成 / 47

第三章　色彩构成的基本原理 / 49
第一节　光与色彩 / 50
第二节　色彩三要素 / 51
第三节　色立体 / 54

第四章　色彩的应用规律 / 59
第一节　色彩的再现表达与体系 / 60
第二节　色彩的混合法则 / 63
第三节　色彩的对比 / 65
第四节　色彩的调和 / 76
第五节　色彩的均衡与呼应 / 82
第六节　色彩的主次 / 83
第七节　色彩的节奏 / 84

第五章　色彩的联觉与心理 / 85
第一节　色彩的感觉 / 86
第二节　色彩的联想 / 88
第三节　色彩的采集与重构 / 89
第四节　色彩构成在环境艺术设计中的应用 / 91

第三篇　立体构成 / 95

第六章　立体构成概述 / 97
第一节　立体构成的概念和意义 / 98
第二节　立体构成的基本要素 / 99

第七章　立体构成的形式美法则 / 105
第一节　构成法则 / 106
第二节　构成形式与构成结构 / 109

第八章　立体构成的表现形式 / 111
第一节　半立体构成 / 112
第二节　线材排列构成表现 / 116
第三节　面材的插接与粘贴构成表现 / 118
第四节　块材的切割与集聚构成表现 / 121
第五节　综合立体形态的构成 / 126
第六节　立体构成在环境艺术设计中的应用 / 129

参考文献 / 140

第一篇　平面构成

Goucheng Sheji

第一章
构成设计概论

> **本章要点**

1. 了解构成设计的概念、构成设计的发展沿革；
2. 明确学习构成设计课程的目的、意义，以及理论学习价值和设计应用。

第一节 构成设计概述

一、构成的概念

依据《辞源》《辞海》对"构成"词义的注释，"构成"词义为凑成、组成、造成、建成、结成。与"构成"一词相关的词语有"构建""构件""构图""构架""构造""建构""架构""构筑""构思""机构""结构"，还有"形成""成立""组成""集成""生成""合成""改成""化成""结成""成形""完成"等。由此可以看出，"构成"一词内在本质指的是"造型活动"。

在中国传统画论中，有唐张彦远的《历代名画记》，其中写道"迨乎搆成，亦窃奇状"。其中，"搆"同"构"，"搆成"，指的是"制作完成"之意，论及了构成在绘画中的意义及价值。

在设计领域，中文"构成"一词是直接借用日文，来源于在包豪斯艺术学校就学的日本人水谷武彦对德文"gestaltung"的翻译，原词义指造型、塑造。

在当今中国的艺术设计教育中，"构成设计"一词的词义则是"将一定的形态元素，按照视觉规律、力学原理、心理特性、审美法则进行的创造性的组合"。也就是说，构成设计是艺术设计学科中的一个专有名词，一般指的是平面构成、色彩构成、立体构成、材质构成、光构成。在艺术设计教育界，通常把平面构成、色彩构成、立体构成简称为"三大构成"，加上材质构成、光构成则称为"五大构成"。从不同的学理角度，又把"构成设计"称为"构成艺术""设计构成""构成基础"，乃至称之为"构成学"。总之，构成设计是现代造型艺术的一门学科知识，它具有的造型逻辑、数理性、抽象性和有机性等属性，决定了它在造型艺术教育，特别是艺术设计及其教学中具有的学科价值和形式审美价值。其思维启发、数理依存与观念传导的专业基础教学作用，对学生进入专业学习和日后从事造型艺术、艺术设计具有重大的指导要义及实践要旨。

二、构成设计的形成及其发展

"构成"一词来源于俄国1913年至1920年代出现的构成主义艺术。构成主义艺术是俄国十月革命前后兴起的前卫艺术，其特点是从反对狭隘个人化和地域观念出发，采用非具象和非再现的手法进行艺术创作，突出诸如铁板、玻璃、纤维等工业材料的特性，强调空间而不强调传统雕塑的体积感，是具有几何抽象理念的非客观至上的艺术。而构成设计教育，则缘起于德国包豪斯艺术学校，至今已有百年历史。

1919年，包豪斯艺术学校在格罗皮乌斯提出的"艺术与技术的统一"口号下成立，以导师作坊的造型基

础训练课程形式开展现代设计教育,在以严谨的构成理论作为基础教学的支撑的前提下,寻求和探索新的造型方法和理念,强调造型形式美法则与色彩、材料以及点、线、面、体等抽象艺术元素的系统研究,在抽象的形、色、质的造型方法上花了很大的力气,为现代设计教育开辟了崭新的科学的路径,同时奠定了现代艺术设计基础课程的基盘,并逐渐向德国以外的国家传播。

日本是研究吸收德国包豪斯现代设计教育较早的国家。1922年,日本人仲田定之助、石本喜久治拜访瓦西里·康定斯基,并参观了包豪斯学校。然而起到巨大传播作用的是日本新建筑工艺学院的川喜田炼七郎。1934年,川喜田炼七郎与山本隆亮在竹早女子师范学校上构成教育公开课,随后川喜田炼七郎与武井胜雄一起编著出版《构成教育大系》,开启了日本现代构成设计教育的历史。第二次世界大战结束后,日本东京文理科大学、东京高等师范学校改组成东京教育大学,艺术学科中设置构成专业,逐步形成构成学概念和教学体系。现今的日本筑波大学依旧开设有构成专业方向,加上日本基础造型学会的积极倡导,构成学教育已经成为一门全民教育课程,构建起中小学、专科、大学、研究生院的不同学龄阶段的教学体系。

中国最初接触包豪斯教育伊始于20世纪初期,通过国内留学海外的陈之佛、庞薰琹、雷圭元等人有所接触。而实质上在中国各院校艺术设计专业开展构成设计课程则伊始于20世纪80年代初,由香港艺术教育机构在中央工艺美术学院举办短期培训班和讲座,开启了中国现代构成设计教育。20世纪90年代,广州美术学院由留学日本的老师首创国内第一个构成学专业方向,培养专项人才。进入21世纪,逐步形成了中国式的构成设计教育特色,将三大构成综合为一门造型基础课程,荟萃精华,纯化形式,凸显运用。现今,构成设计作为造型艺术、艺术设计及其教育的一门必修的基础课程,早已被中国大多数艺术高校所接受,正如火如荼地展开。

第二节
构成教学的目的与方法

一、教学目的

本教材是构成设计理论与实践训练相结合的应用型专业教材,具体包括平面构成、色彩构成、立体构成三大内容。

构成设计课程的重点是以不同形态的点、线、面、体及色彩、材料等造型元素为素材,按照一定的构成设计目的和原理,对其进行逻辑的、数理的、抽象的几何学形态组合、搭配和重构,形成具有审美视觉艺术空间感的作品。

课程的总体教学目的是:通过三大构成内容的理论学习和实训练习,使学生了解和掌握构成设计的基本原理、基本形式和基本法则,从而理解构成设计具有的实用价值、审美价值。通过三大构成针对性的作业实训,强化综合构成设计理论认知以及对构成设计技能的掌握,以期促进学生创新意识、创造性思维和创新能力的提高;并通过单元课程内容外延的形式,强化构成设计的实战运用,培养从事造型艺术的艺术家或从事设计行业的设计师。

平面构成的教学目的是:培养学生二维空间的造型能力和表现力,使学生能够熟练运用点、线、面等不

同形态元素在二维空间进行构成设计,并以此为基础运用到具体的艺术设计中。其内容主要包括:点、线、面构成的性质与特点及其形式美法则,骨格与基本形,规律性构成和泛规律构成的表现形式,以及平面构成在室内外环境设计中的应用。

色彩构成的教学目的是:训练学生通过色彩的相互作用去探究色彩与空间形态、材料肌理以及视知觉的造型关系,使其认知和掌握色彩构成中的客观性和科学性的规律,为日后从事造型艺术、艺术设计奠定理论、技能和运用基础。

立体构成的教学目的是:通过不同的立体构成的理论解析和作业实训,让学生掌握三维空间中立体形态的类别特点、立体构成的基本方法途径、立体构成的形态空间要素,以及立体构成的形式美法则,达到在日后从事造型艺术、艺术设计中运用自如的目的。

总之,学以致用,构成设计的实用价值是本课程的终极教学目的和核心意义,也是构成设计具有审美价值和生命力之所在。

二、教学方法

构成教育是现代设计教育的基础,是现代造型艺术体系中重要的组成部分。本课程的教学方法主要有四种:一是理论与实践相结合的方法,采用构成设计课程的理论学习和构成实践实训相结合的教学方法,达到实践出真知的学习成效;二是讲授三大构成具有的抽象的、逻辑的、数理的造型思维特性的教学方法,培养学生抽象的、逻辑的、数理的造型思维能力和探索创新的精神;三是采用案例教学法,诠释构成设计在造型艺术、艺术设计中具有的理论价值,进而丰富学生的社会经验和学科知识;四是采用大量的构成设计实训的教学方法,培养学生的独立实践能力,提高构成设计的技能和综合造型素质。

思考与练习

1. 什么是构成?什么是构成设计?
2. 如何理解造型形态?
3. 为何要学习构成设计?其意义和目的是什么?
4. 简述中日两国构成设计教育的异同。

第二章
平面构成

> **本章要点**

1. 掌握点、线、面构成；
2. 了解平面构成的理论知识，掌握平面构成的规律和方法，并能运用到平面设计中。

平面构成是在二维空间，运用点、线、面等造型最基本的要素，按照一定的法则进行分解、排列、组合，从而达到具有视觉美感的一种造型训练。平面构成在现当代设计领域的运用包括广告设计、包装设计、书籍装帧设计、网页设计、标志设计、纺织品设计、壁画设计、产品装饰设计等各个方面，其实用性和应用性非常广泛。

平面构成主要是运用点、线、面和形式美法则的规律来组合构成结构严谨的二维空间的视觉造型练习。与具象表现形式相比较，它更富有逻辑的、抽象的、数理的广泛性，同时又具有多方面的实用特点和造型创造力，是在实际设计之前必须要学会运用的一种视觉艺术语言。进行平面构成训练，可以让学生了解平面构成的造型观念，获得各种熟练的平面构成技巧和表现方法，提高平面造型的创作能力，活跃二维空间造型形态构思。

第一节
平面构成的性质与特点

平面构成是点、线、面形态元素以其具有的视觉造型性，在二维空间上，以逻辑的、抽象的、数理的思维为导向，按照审美的视觉规律和力学原理，进行平面的视觉美的编排和组合，创造性构成二维形象，研究二维形象与二维形象之间的排列，构成二维空间形态美的方法。它的最大的特点是：它是平面的、抽象的、数理的、几何的造型创造活动。平面构成既是构成设计的基础，又是造型艺术和艺术设计的基础。

平面构成注重的是由点、线、面三要素构成的二维空间造型形态的实训，用以解决二维空间造型形态的审美规律问题。为了更好地达到教学效果，一般采用黑、白或者黑、白、灰这一无彩色系来完成各种命题训练，以避免受到色彩、材质等其他造型因素的影响。

进行平面构成时，需要关注三个形态要素，即概念要素、视觉要素和关系要素。

图形概念要素指的是视觉要素由形状、线条、明暗、色彩、质感和立体感构成。它是构成一个视觉图形并维持其形态的最小单位，是传达视觉信息的基本单位。形状、线条、质感和立体感等的配合使用，能够起到互相加强的作用。

图形视觉要素是构成人所能看到的各种各样图形的最基本的视觉性质，如形状、大小、肌理、质感等，图形与形状、色彩、肌理等视觉要素存在着相互依存又相互对立的关系。而视觉要素的基本单位是点、线、面、体。

图形关系要素是在图形概念创作中如何组织排列。以不同的角度、思路、编排来进行平面构成需要遵循形式美法则，这是图形关系要素的构成原则。

第二节 点、线、面构成

一般而言,点、线、面是一切造型不可或缺的最为关键的基本要素,也是平面构成最为关键的基本要素,研究这三者在造型形态中的构成设计规律是夯实从事造型艺术、艺术设计活动能力基础中的基础。

平面构成主要是运用点、线、面和律动形态,组成结构严谨、富有极强的抽象性和形式感的二维视觉画面。

一、点、线、面的定义和特征

(一)点的定义及特征

几何学中,点是零的雏形,只有位置,没有大小;既无长度,也不表示面积。同时,点是线的开始与终结。在构成设计中,点是最基本的可视的造型形态单位,具有视觉中心的聚集作用,还具有凝固视线、吸引人的视觉的作用。此外,点也是一切形态的基础,属于视觉上相对细小而集中的一种形态。

在构成设计中,点须有形态上的大小和空间位置(见图2-1),可以表示明暗、空间的视觉效果。线的交叉、线的折曲处等在视觉上形成交叉点以及分点、顶点等视觉形态。点与点之间的距离可以形成虚线。

点的存在是相对的,它与周边环境存在的对象形态形成对比而得以呈现出存在感(见图2-2)。因而点的类别可以分为规则点、不规则点、几何点、自然点、实点、虚点。有规则的、有棱角的点,具有简洁、明了、坚实、安定、刚毅的视觉特点;不规则的、无棱角的点,具有饱满、充实、自由、生动、柔软、轻松的视觉特点。点的形态如图2-3所示。

图2-1 点的位置　　　　　　　　　图2-2 点的相对性与视觉存在感

(二)线的定义及特征

线因点的移动而生成,在几何学中的定义为点的移动轨迹。在平面构成中,线是一个可视性的相对概念,具有位置、方向、粗细和长度、宽度,以长度为其主要性质。

线的形态类别有两大类:直线和曲线。

点向一个方向移动的轨迹形成直线,类别有垂直线、水平线、斜线、折线、平行线,具有简洁、明晰、直爽、理性的视觉心理感观。

点向多个方向移动的轨迹形成曲线,类别有弧线、螺旋线、抛物线,具有柔软、华丽、流畅、变化的视觉心理感观。

因线的构成组合会产生交叉线、几何曲线,点与点之间在造型上还会呈现出视觉心理作用下的虚线。平面构成中的线造型形态都是由直线和曲线组合构成的(见图2-4)。

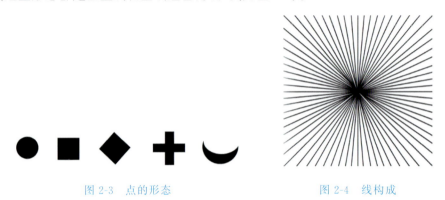

图2-3　点的形态　　　　　　　　　　　图2-4　线构成

(三)面的定义及特征

在几何学中,线的运动轨迹叫面,因而面是由线移动形成的。面有长度、宽度,没有厚度。面可以分为规则形态的面和不规则形态的面。在构成设计中,面有实面、虚面,以及由封闭的线构成的面和由点、线组合排列形成的视觉面(见图2-5)。

实面的特征是以自身具有现实的、明显可视的形态呈现出面。虚面的特征是,虽同样具有长度、宽度,但不以自身具有现实的、明显可视的形态呈现出面,而是借助其周边形态才得以呈现隐约的、不明显的面。

面的存在具有相对性,某种程度上说,点与面两者没有绝对的区分,与点相比,面是平面构成中较大的一个元素。

面的形态类别有三大类:几何形的面、有机形的面和偶然形的面。

几何形的面,又称为无机形的面,由直线或者曲线,或者直、曲线构成,如正方形、三角形、梯形、圆形、五边形等,具有数理性,表现为规则的、明快的、单纯的、秩序的、平稳的、理性的视觉特征(见图2-6);有机形的面,又可称为自由形的面,显现出柔和的、自然的、生机的、生动的视觉特征;偶然形的面是自然或偶然形成的形态,其结果是无法控制的,呈现出自由的、活泼的、个性的视觉特征。

图2-5　线的拼接可组成面　　　　　　　图2-6　面构成　学生作业

二、点的构成方法及表现

点、线、面作为造型形态的最基本要素,在构成设计中是表达一定含义的形态构成的视觉元素。其具有的面积、形状、大小等视觉可见形态在构成中因各种不同的组合排列而有不同的构成方法和构成表现。

(一)点的构成方法

点的构成方法主要有有秩序构成和无秩序构成。

1. 有秩序构成

点的有秩序构成是以点的有规律组合排序,产生平稳的、安定的视觉造型形态效果(见图2-7)。

2. 无秩序构成

点的无秩序构成是按照构成者的意图,将点以一种无规律、无秩序的自由性进行组合排序,产生活泼的、轻快的、个性的视觉造型形态效果(见图2-8)。

图2-7　点的有秩序构成　学生作业

图2-8　点的无秩序构成　学生作业

(二)点的构成表现

1. 点的线化、面化表现

点的运动轨迹构成线,点在视觉上具有线化和面化的功能。

点的线化是将大小相同或不相同的点按照一定的方向和间距进行有秩序的组合排列,由点组成视觉形态上的线。点的线化使点具有线的动态视觉特征,呈现出中性温和的审美效果和情趣。

点的面化是将点在一定面积内进行聚集式的组合排列,由点组成视觉形态上的面。点的面化在视觉上构成点中有面、面中有点的虚实相融、相得益彰的视觉造型形态,呈现出动静相宜的审美效果和情趣(见图2-9)。

2. 点的节奏感、律动感表现

将点进行有秩序的构成组合,在视觉上会产生出节奏感和律动感。点的大小、点的位置、点与点的间距,以及点的构成组合排列等因素都会影响点的节奏感和律动感的形成,因而把握好符合规律的点的周期

性形态变化关系则是其关键所在。点的节奏感和律动感如图 2-10 所示。

图 2-9　点的面化表现

图 2-10　点的节奏感和律动感

3. 点的空间感、明暗感表现

将点进行聚散、大小的构成组合，在视觉心理上会产生出空间感和明暗感（见图 2-11 和图 2-12）。因而，点的大小、聚散是点的构成表现出空间感、明暗感的关键所在。在视觉上，大者近、小者远，聚者暗、散者明，这是点的构成能够表现空间感和明暗感的根本原因。

图 2-11　点的空间感

图 2-12　点的明暗感

三、线的构成方法及表现

线在构成设计中的本质特征是在视觉造型中起到连接和关联两个空间区域的作用。同时，线也具有分割两个空间区域的作用。连接与分割均是线具有的基本造型特质和功能，它也决定了线的构成方法及表现形式。

(一) 线的构成方法

线的构成方法主要有有秩序构成和无秩序构成。

1. 有秩序构成

线的有秩序构成是以线组合成线群，按照一定的规律和间隔进行组合排序，增加线条的有秩序的渐次

变化,从而产生秩序与律动的视觉造型形态效果和审美情趣(见图2-13)。常用的构成方法有曲线有秩序构成、折线有秩序构成、放射线有秩序构成、螺旋线有秩序构成和群线有秩序构成等。

2. 无秩序构成

线的无秩序构成是采用不同长度的线条,按照构成者的意图,通过灵活的距离、聚散等方式将线以一种无规律、无秩序的自由性进行组合排序,产生活泼的、交叉的、个性的视觉造型形态效果(见图2-14)。其形态美的关键在于重复、平衡、交叉、疏密等对比关系度上的把控。常用的构成方法有规则线无秩序构成、不规则线无秩序构成。

图 2-13 线的有秩序构成 学生作业

图 2-14 线的无秩序构成 学生作业

(二)线的构成表现

线的面化表现。线的面化利用的是人的视觉心理作用,其特点是按照一定的间距、密度将线进行有秩序或无秩序的组合排列而得以形成。线的面化具有将线的特性予以强化的表现功能,开口的线面化的结果具有面的外延视觉效果,而闭口的线面化的结果具有面的内敛视觉效果,各有妙趣。

(三)线的节奏感、律动感表现

线的节奏感、律动感的表现要比点丰富。将线按照一定的规律进行排列可以形成节奏感。按照一定的节奏规律进行线条的组合排列也可以产生律动感。线的节奏感、律动感的常用表现方法有等距离密集排列、不等距离密集排列、线的粗细有秩序排列等。另外需要注意的是,因直线和曲线不同,线的节奏感、律动感的表现方法也会有差异。线的节奏和韵律如图2-15和图2-16所示。

图 2-15 线的节奏和韵律 1

图 2-16 线的节奏和韵律 2

(四)线的空间感、明暗感表现

将粗细、形态不同的线进行有秩序或无秩序的间隔、错位、曲折等组合排列,在视觉心理上会产生出空间感和明暗感(见图2-17)。

(五)线的骨法、笔趣表现

南朝的谢赫提出的"六法"中就有骨法用笔之说,这应是关于线条理论的最初构建。东晋的顾恺之在《魏晋胜流画赞》中说道,"重叠弥纶有骨法",意指用笔走线时要有骨法方为好。线的笔趣是平面构成中不可忽视的一种情感表现。线条美是在线的方圆、长短、粗细、轻重、刚柔、润涩等审美矛盾与审美对比中产生的,讲究线的韵律与弹性。国画中的线如图2-18所示。

图2-17 线的明暗感

图2-18 国画中的线

四、面的构成方法及表现

面是平面构成中变化大、可视性强的造型要素,构成方法虽与点、线的构成方法没有太多不同,但其构成表现极为丰富多样,是点、线构成有所不及的。

(一)面的构成方法

面的构成方法主要有有秩序构成、无秩序构成和综合秩序构成。

面的有秩序构成,通常按照一定的组合规律,采用切割、排列、移动等方法进行有秩序的、规律的组合(见图2-19)。按照面的形态分类,面的有秩序构成可以分为三种:第一种是几何形的面的有秩序构成;第二种是有机形的面的有秩序构成;第三种是偶然形的面的有秩序构成。

面的无秩序构成(见图2-20)同样可以分为三种:第一种是几何形的面的无秩序构成;第二种是有机形的面的无秩序构成;第三种是偶然形的面的无秩序构成。

面的综合秩序构成是指在构成中同时采用有秩序构成和无秩序构成的方法进行面的构成(见图2-21)。

(二)面的构成表现

在平面构成中,面的形态构成最为丰富,表现力也极强,给人以明确、突出、有分量的视觉感受。由于立体是面的移动构成的,因而面具有体化的视觉功能。只要在二维空间视觉上使二维的面具有长度、宽度和高度的三维空间视觉效果,面的体化便得以成立。面的体化有别于立体构成,它是以视觉为基础的非实体性的立体效果,是平面构成在表现立体视觉效果,即视觉三维空间的常用的、最佳的表现方法。

图 2-19　面的有秩序构成　　　　图 2-20　面的无秩序构成　　　　图 2-21　面的综合秩序构成

第三节　平面构成形式美法则

平面构成的形式美法则与造型艺术、艺术设计的形式美法则是相同的,主要涉及统一与多样、对称与均衡、对比与调和、节奏与韵律、夸张与简化等,是进行平面构成所必备的学科知识。只有运用好形式美法则,平面构成才能具有完美的形态和审美的价值。

一、统一与多样

统一与多样的结果是获得整体的和谐,是一切艺术形式美的基本规律,也是平面构成形式美法则之一。统一与多样是矛盾的统一体,用在平面构成中,就是既要多样有变化,又要统一有规律,不能杂乱。简而言之,就是要繁而不乱、统而不死。也就是说多样中必须统一,统一中也必须存在多样。

(一) 统一

统一的方法有接近、相似、连续、闭合。

1. 接近

在平面构成中,各种不同形态采用接近、重合等造型手段的相互结合,就能够在平面形态上获得视觉上的相似,使图形具有统一的效果。

2. 相似

相似,从词义上指的是相类、相像之意思,相似之本身就共存着形态元素的相同性,也就内含统一性。

一般而言,对应角相等、对应边的比相等的两个图形就叫相似图形。如两个图形形状相同,但大小不一定相等,可称这两个图形相似。因而相似性也是平面构成达到统一的方法之一。

3. 连续

连续是指各种不同的平面形态,借用一根线不断地联系起来,使平面形态形成一个视觉上的统一整体。

4. 闭合

将同一个造型形态,按照一定的距离相隔开,而后相互向内侧闭合,从视觉上隐藏闭合前的单一造型要素,得到另外一个整体而统一的形态,达到形态统一的视觉效果。

点构成如图2-22所示。

(二)多样

在任何环境中的任何事物都会存在多样性。多样性在平面构成中的运用,就是把众多零散的平面形态按照突出主体形态的原则,进行合理、统一的安排,进而达到多样的统一。

重复构成的单一性和多样性如图2-23和图2-24所示。

图2-22　点构成　学生作业　　　　图2-23　重复构成的单一性　　　　图2-24　重复构成的多样性

统一性总是和多样性同时存在,才能获得整体的和谐。统一性是将多样的各部分经过统一有机的组合,使其从整体上得到多样统一的视觉效果。因而只有多样性而没有统一性,整体就会呈现出杂乱无章的视觉效果。反之,只有统一性而没有多样性,平面构成就会单调、死板、无生气。

二、对称与均衡

(一)对称

对折后基本上可以重叠的平面图形具有对称性。对称是等形等量的一种配置关系。对称容易得到统一,具有良好的稳定感。

1. 轴对称

轴对称是把一个图形沿一条直线折叠,折后直线两侧的图形能够相互重合。这个图形就叫作轴对称图形,这条直线就是它的对称轴(见图2-25)。轴对称是平面构成中使用较多的方法。它可简单便捷地获得平衡的视觉效果。轴对称图形,也称之为均齐状态,包括上下均齐、左右均齐和四面均齐。

2. 中心对称

中心对称是把一个图形以某一点为中心旋转180度,如果它能与另一个图形重合,说明这两个图形关于这个点对称(见图2-26)。这两个图形的对应点叫作关于中心的对称点。

图2-25　轴对称　　　　　　　　　　　　　　图2-26　中心对称

3. 旋转对称

旋转对称是一个平面图形按照一定的相同的角度旋转,成为放射状的平面图形。这种平面图形称为旋转对称平面图形(见图2-27)。旋转90度的平面图形,称为回旋对称平面图形。旋转180度的平面图形彼此相逆,叫逆对称平面图形,也叫反转对称平面图形,其形态特征像风车。

4. 移动对称

将平面图形按照一定的距离或者按照一定的规则平行移动所形成的平面图形,称为移动对称平面图形(见图2-28)。

(二)均衡

均衡是相对于均齐的另一种视觉状态,从视觉上是指一种等量和不等形的力的平衡状态,具有灵活性和变化统一的视觉效果(见图2-29)。

图2-27　旋转对称　　　　　　图2-28　移动对称　　　　　　图2-29　封面设计的均衡构成

三、对比与调和

平面构成作为一种可视的、有机的图形存在,其内在规律必含对比与调和,才能形成优秀的平面构成作品。

(一)对比

对比是指互为相反的因素并置的时候所产生出的差异。在并置中不同平面图形具有的各自特点得到更加鲜明的凸显,形成具有各种特性的平面构成效果,给人明确、肯定、清晰的强烈视觉印象。

平面图形的对比关系有形状对比、位置对比、数量对比、虚实对比、疏密对比、刚柔对比等,以下简单列举几个。

1. 大小对比

大小对比是指图形的长短或面积不同产生的对比。大小对比使构成图形在视觉上产生远与近的对比和轻重关系的对比。

2. 图形对比

图形的差异是由各种因素造成的。图形对比有多种方式,如图形的刚硬和柔和、图形的烦琐和单纯、图形的锐利和圆滑等。图形不同会产生强烈的对比,但须注意整体的统一感。

3. 方向对比

图形具有方向性,在平面构成上方向相反的图形设置就会产生方向对比(见图2-30)。方向对比的强弱与图形方向的角度关系甚为密切。

4. 空间对比

图形在平面构成上因大小、聚散、位置等造型元素不同形成空间对比,丰富了平面构成的空间层次,形成较强的立体视觉效果(见图2-31)。

图 2-30　方向对比

图 2-31　空间对比

5. 重心对比

在平面构成上，图形的稳定性或者倾斜的不稳定性会形成重心对比，从而在视觉上出现动与静、稳定与不稳定的对比效果（见图2-32）。稳定性强的图形给人一种安定感，不稳定的图形给人一种倾斜的动感。

6. 虚实对比

图形采用不同的虚实处理就会形成虚实对比。虚实对比的方法主要有虚衬托实、无衬托有、弱衬托强，以产生深刻的视觉印象（见图2-33）。

（二）调和

一般而言，调和不是自然发生的，而是一种人为的、有意识的、合理的调配。调和与对比是一对互为相反的关系因素。要得到既有对比又有调和的平面构成形态，必须经过平面构成者的艺术加工。对平面构成形态进行调和时，需注意以下合理的组合方法，这样才能达到调和的目的。

1. 同种元素组合

将形状相同、大小有别且数量不等的平面图形进行组合，即同种元素组合，如形状为圆形的不同数量的大圆形和小圆形有机地结合在一起，最容易得到调和。这种调和方法较为简单，容易显出平面图形的单调和平常（见图2-34）。

图2-32　重心对比　　　　　　　　图2-33　虚实对比　　　　　　　　图2-34　同种元素组合

2. 类似元素组合

类似元素组合是指选用存在着类似元素的图形进行平面构成。以几何形中的正方形为例，平行四边形、近似于正方形的长方形、有机的正方形，以及形状比较接近以上图形的其他图形均为类似形。类似形包括形状、大小、多少的类似，以及方向、距离的类似等。类似元素组合的平面构成比同种元素组合的平面构成，原则上更具备良好的配合条件，既有形状的变化产生的对比，又有类似图形元素具有的共性（见图2-35）。

3. 不同元素组合

不同形、不同质的图形元素，本身就有着强烈的对比差异，组合在一起时会产生强烈的对比性，必须调整不同元素之间的相互调和性，使之获得统一多样的视觉效果（见图2-36）。

图 2-35 类似元素组合 《境》
玻璃镶嵌 万紫琴

图 2-36 不同元素组合 黄丽加

四、节奏与韵律

节奏和韵律是音乐艺术中的常用语,在音乐中是指音乐的音色、节拍长短、节奏快慢按照一定的规律出现,进而产生不同的节奏和韵律感,因而具有时间属性。在造型艺术、艺术设计中,节奏与韵律不具有时间属性,而是造型的形态要素在视觉上按照一定的重复规律出现而得以形成。节奏与韵律是造型艺术、艺术设计、构成设计需要遵循的形式美法则之一。

(一)节奏

节奏是一种规律性很强的简单重复,其特点是等间距、等量,在重复中带有一种机械性。在平面构成中,同一形象的重复出现,会产生节奏感。

(二)韵律

节奏必须是有规律的重复,经过有律动的变化产生韵律,因而韵律常与节奏同时出现。韵律是诗歌创作中的常用词,是指诗歌中的声韵。在诗歌中,利用同音、同韵、同调的音作句尾、行尾,可以加强诗歌的音乐性及节奏感。在构成设计中,有规则的图形重复能产生出音乐、诗歌般的旋律感,运用得好能增加作品的美感和吸引力。

节奏与韵律的表现方法通常有两种:一是重复的应用,利用形态的反复规律排序,形成秩序,产生节奏感和韵律感;二是渐变的应用,通过形态的大小和形状的逐渐变化,营造节奏感和韵律感(见图2-37)。

图 2-37 节奏与韵律

五、夸张与简化

夸张是艺术创作中常用的手法,而简化是夸张的相反形式。夸张和简化同时存在,不仅可以互相凸显,更能强化各自的特征,能使人迅速认识并掌握图形特征。应用时要依据图形特点和使用目的选择适合的度。过分的夸张容易失去真实性,过分的简化容易失去特征。

（一）夸张

夸张强调图形特征的凸显，使之获得醒目的视觉效果，令人印象深刻。夸张的方法有形态和体量的夸张、数量的夸张、细节的夸张、效果和作用的夸张等。

（二）简化

简化呈弱化特点，减少细节，保留整体特征，去除烦琐细节的干扰。简化的方法有：保留轮廓和总的形态特征，忽略细节，用几何形归纳形态特点，使得形态得以简化。如厕所标志是高度简化的符号，显得突出醒目，便于识别（见图2-38）。

图2-38　简化

第四节　骨格与基本形

骨格是平面构成的框架结构。基本形是平面构成的最基本的造型元素单位。

一、骨格

在平面构成中，骨格即结构，是支撑、管辖、编排图形的框架，它决定着图形与图形、图形与空间的关系。骨格有重复性骨格、近似性骨格、渐变性骨格、放射性骨格、特异性骨格、对比性骨格等。骨格按照骨格线的分布，分为规律性骨格和非规律性骨格两种。按骨格的功能又可以分为作用性骨格和无作用性骨格。骨格与形式美法则结合，可以创造出丰富的平面构成作品。

1. 规律性骨格与非规律性骨格

（1）规律性骨格。
具有严谨的数理形式以及有规律的分割方法的骨格，即规律性骨格（见图2-39）。
（2）非规律性骨格。
构成者依据构成意图，在一定的平面框架内不受规律限制地对画面空间进行自由分割，得到的骨格为非规律性骨格（见图2-40）。非规律性骨格具有极大的自由性。非规律性骨格主要有特异骨格、对比骨格、密集骨格等。
（3）半规律性骨格。
由规律性骨格衍变而来的骨格形式，即半规律性骨格。这种骨格是在规律性骨格中的某一位置发生骨格变形，产生异变（见图2-41），给人以突然感，与规律性骨格相比较具有一定的自由性，像特异构成就属于半规律性骨格。

图 2-39 规律性骨格

图 2-40 非规律性骨格

图 2-41 半规律性骨格

2. 作用性骨格与无作用性骨格

(1) 作用性骨格。

作用性骨格将基本图形控制在骨格限定的范围内,并将限定骨格线外的图形加以切除,以强化作用性骨格的数理性(见图2-42)。

(2) 无作用性骨格。

无作用性骨格对图形没有严格的管辖。一般采用单元图形固定在骨格线交叉点上的方法,使图形以交叉点为中心变化方向和大小,但位置不能移动,促使图形或单元图形之间融合,产生强烈的疏密等对比关系,丰富画面视觉效果。

3. 可见骨格与不可见骨格

在可见骨格画面中,骨格线有清晰的体现并且有明确的空间划分,可见的骨格线和基本形同时出现在画面中。不可见骨格只是概念性存在,并不体现在画面中。它只是作为基本形编排的依据和结构,并不画出来(见图2-43)。

图 2-42 作用性骨格

图 2-43 不可见骨格

二、基本形

形之词义为形状、形体、图形、实体和显露、表现。现实世界可视的图形纷繁复杂,并不适合平面构成使用。平面构成的图形有其特定的要求,需具有简洁明晰、几何化的造型视觉要素,因而不同的点、有趣的线、异状的面则成为平面构成的基本形。

(一)基本形概念与分类

1. 基本形的概念

基本形是构成图形的基本元素单位,而点、线、面则是最基础的基本形,也是构成基本形的元素。将基本形按照一定的构成原则排列、组合,便可以得到设计所需的构成效果。

在设计中,我们通常按形态将基本形分为具象形和抽象形,按数量将基本形分为单形和复形(见图2-44和图2-45)。单形是一个完全独立的形(点、线、面),其做出的构成效果比较死板、生硬,缺少变化,只有在表现强烈的秩序感和特定环境时才使用。复形是两个或两个以上的形的组合构成,以复形为基本形做出的效果动感、空间感都很强,给人以强烈的视觉冲击。所以,在平面构成中,为了创造出精彩的构成效果,基本形往往并不局限于单个的点、线、面,而是更多地依靠其组合构成形成形态丰富的基本形。

图 2-44　单形

图 2-45　复形

2. 基本形的分类

平面构成的基本形的种类有几何形、有机形和不规则形。

创作中,基本形的设计不宜过于烦琐,即使是具象形、复形也应以简练为好,要注重其整体美感,即简洁又有变化。

(二)单元基本形

将基本形进行重复、旋转、反向等排列后,形成一个有规律的新的形态,即为单元基本形。单元基本形

是由基本形构成,形态较之基本形略微丰富,变化较强(见图2-46)。例如,重复构成是由多个单元基本形的重复排列组合而成,构成后具有图形再创新所形成的新的整体视觉美感(见图2-47)。

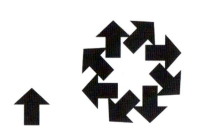

图2-46 基本形与单元基本形

图2-47 重复构成

(三)基本形的组构

同一个平面中,面与面的关系主要有分离、接触、透叠、覆叠、差叠、减缺、重合和联合八种。

1. 分离

基本图形与基本图形之间留有一定的空间距离,二者并不接触(见图2-48)。

2. 接触

基本图形与基本图形之间不留空间距离,而是二者边缘恰好接触相连,构成新的图形(见图2-49)。

图2-48 分离　　　　　　　　　　　　图2-49 接触

3. 透叠

基本图形与基本图形之间交错重叠,并将交错重叠部分进行透明化,构成新的图形(见图2-50)。

4. 覆叠

一个图形覆盖在另一个图形上,覆盖在上面的图形不变,被覆盖的图形发生变化而形成新图形,并形成上与下、前与后的关系,显现空间层次(见图2-51)。

5. 差叠

图形与图形相互交叠,留取重叠部分构成新图形(见图2-52)。

6. 减缺

一个图形覆盖另一个图形,减去被覆盖部分,留下剩余图形,构成减缺图形(见图2-53)。

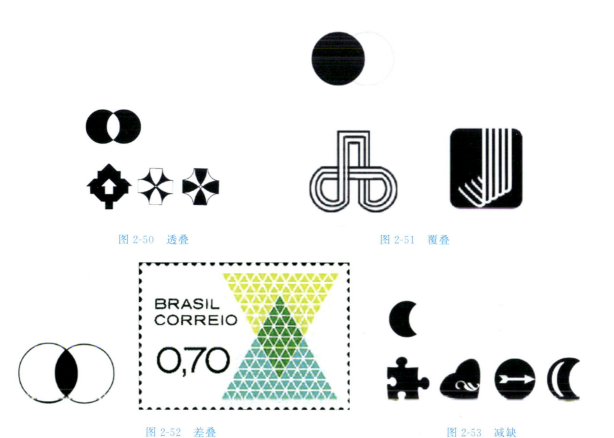

图 2-50　透叠　　　　　　　　　图 2-51　覆叠

图 2-52　差叠　　　　　　　　　图 2-53　减缺

7. 重合

图形与图形进行并置,其中一个图形覆盖在另一个图形上,只显示出一个图形,构成一个合二为一的完整图形(见图 2-54)。

8. 联合

图形与图形交错组合,将各图形围合起来,构成同一空间平面内较大的新图形(见图 2-55)。

图 2-54　重合　　　　　　　　　图 2-55　联合

(四)基本形的群化构成

基本形的群化构成是指将两个或两个以上的一模一样的基本形,按照一定的目的、方法加以群集,形成基本形的群化效果。

基本形的群化构成一般分为自由构成和规律构成两种。

1. 自由构成

自由构成没有固定模式,可按照设计者主观创意进行,画风自由活泼、不拘一格(见图 2-56)。

图 2-56　群化自由构成　《故乡》　锻铜浮雕　唐华福

2. 规律构成

规律构成则利用数理规律,将基本形按照方向、位置、角度、正负等变换进行重复表现,富于强烈的秩序美感。其变化形式包括线状排列、面状排列、环状排列、放射状排列、对称排列、平衡、镜像、旋转、扩大、错位、回旋等。

(1)线状排列:以水平方向、垂直方向或斜线方向等展开排列,构成线状图形,具有很强的方向感(见图2-57)。

(2)面状排列:图形以横向和纵向两个方向展开排列,构成面状图形(见图2-58)。

图 2-57　线状排列　　　　　　　　　　　图 2-58　面状排列

(3)环状排列:以环状曲线展开排列,使曲线两端相连,形成新图形(见图2-59)。

(4)放射状排列:图形由中心向外排列,形成放射性图形(见图2-60)。

图 2-59　环状排列　　　　　　　　　　　图 2-60　放射状排列

(5)对称排列:形成左右对称或者上下对称的排列(见图2-61和图2-62)。

图2-61 对称排列

图2-62 对称标志设计

第五节
规律性构成的表现形式

一、重复构成

重复是最常见的一种视觉现象,其构成也是设计构成中最基础的构成表现。重复在自然界和人类社会中广泛存在,自然界中植物的树叶、花瓣以及动物身上的斑纹等都存在着重复形态。当然,重复构成中整齐统一、和谐秩序的构成美感也通常会被人们应用在各行各业当中,如包装中产品的重复排列、纵横林立的高楼大厦外部窗户阳台设计、影剧院和办公楼座椅以及日用工业品的摆放,等等,都存在大量的重复形态。

重复构成是以一个基本形为单位,按照一定的秩序排列,反复出现多次的构成形式。

重复构成的形式就是把视觉形象秩序化、整齐化,在图形中可以呈现出和谐统一的视觉效果。重复构成具有节奏感、秩序美,整体性强、连续效果好,能产生和谐统一的单纯美。

(一)基本形重复

在构成设计中使用同一个基本形构成的重复叫基本形重复,这种重复在日常生活中到处可见,例如高楼上的一个个窗子。

(1)单体基本形重复,即以一个基本形为基本单位的反复排列,包括基本形正负交替排列和基本形方向变化排列。

①基本形正负交替排列,即基本形重复时正负形交替排列(见图2-63)。

②基本形方向变化排列,即基本形重复时方向发生变化,包括并列排列、正反排列、横竖排列及角度排列。

(2)单元基本形重复,即以多个形态为一个单元的一组图形反复排列。单元基本形可以是正方形,也可以是长方形。这种构成方法能使画面中间产生一定的空间对比,效果较为活泼。有秩序的空格,是在一个单

图2-63 正负交替排列的重复构成

元与一个单元之间,空出一格,增强其空间疏密对比,并可形成有规则的空间分布。

(二)骨格重复

重复骨格使图形有秩序地排列(见图2-64)。在有规律的骨格中,重复骨格是基本的骨格形式。重复骨格有两个基本要素:水平线和垂直线。

重复骨格的水平线和垂直线必须由相等比例的重复组成,骨格线可以有方向和宽窄的变化,但必须是等比例的重复(见图2-65)。

图2-64　骨格的重复　　　　　　　　　图2-65　错位排列

(三)重复骨格和重复基本形的关系

重复构成中,重复骨格和重复基本形可以分别使用,也可以有机组合。基本形重复、骨格重复,表现秩序感和统一感(见图2-66);骨格重复,基本形出现方向、正负、位置的变化,统一中略显变化(见图2-67)。

重复骨格和重复基本形在艺术绘画中应用,可表现出荒谬、怪诞、矛盾、奇幻的图形世界(见图2-68);在设计中应用,可表现出整齐、和谐、美观的,具有极强视觉冲击力的秩序感。

图2-66　秩序感和统一感　　　　图2-67　统一与变化　　　　图2-68　奇幻感　M.C.埃舍尔

二、渐变构成

(一)渐变的概念

渐变以一点或多点为中心,呈向周围放射、扩散等视觉效果,具有较强的动感及节奏感。

渐变构成形式指的是基本形和骨格按渐变的规律循序变化,具有强烈的节奏感和韵律感。

渐变含义广泛,主要有形状渐变、大小渐变、色彩渐变、肌理渐变等。

形状渐变是从一种形状渐变到另一种形状,骨格编排灵活多样。

渐变是我们日常生活中经常能体验到的一种自然现象,月的圆缺、潮汐的涨落以及动植物的生长、发育都是循序渐进地变化的,因此人们对渐变的形式感觉柔和而亲切。

在我们的视觉中经常会感受到路旁的树木由近到远、由大到小的渐变,还能感受到山峦一层层的由浓到淡的色彩渐变。此外,还有听觉上声音由小到大、由弱到强的渐变。

渐变是一种规律性很强的现象,这种现象运用在视觉设计中能产生渐变形式,就是在一定秩序中将基本形有规律地递增或递减,或是将形状由此至彼慢慢转化。比起重复的同一性,渐变呈现出阶段性变化的美,更有生气。

渐变的程度和速度在设计中非常重要。渐变的程度太大、速度太快,就容易失去渐变所特有的规律性的效果,给人以视觉上不连贯的跃动感;反之,如果渐变的速度太慢,就会产生重复感,但慢的渐变在设计中也会显示出细致的效果。

(二)渐变的形式

渐变的形式是多方面的,形象的大小、疏密、粗细、空间距离、方向、位置、层次,色彩的深浅、明暗,声音的强弱等,都可达到渐变的效果。

1. 基本形渐变

基本形渐变指基本形的形状、大小、方向、位置或色彩等逐渐变化。

(1)形状渐变:抽象几何形可以逐渐变换其自身的形状,如圆形变换成三角形、三角形变换成圆形,等等。变换手法的共同点就是消除个性、取其共性,制造过渡区。

图2-69所示是从圆渐变到五角星的例子,采用的方式是增减渐变,用了五步。当然同样的圆和五角星用别的方法也可以做出来。但是无论哪种方式都要注意渐变的流畅感和自然感,不要出现忽大忽小的变化。另外,渐变的次数也不要过多或过少,以免使画面过挤或过疏。

(2)大小渐变:基本形由大变小或由小变大,给人以空间深度感。

(3)方向渐变:依据近大远小的透视原理,将基本形做大小序列的变化,给人以空间感和运动感。

(4)位置渐变:基本形在骨格中做位置上的迁移变动,或上或下,或左或右,使原来静止的基本形产生波动或跳跃感。

(5)色彩渐变:如基本形的色彩由明到暗渐次变化。

图2-69 形状渐变

2. 骨格的渐变

骨格的渐变,是指骨格有规律的变化,即骨格线的位置依据等比或等差等数列关系逐渐地、有规律地循序变动。划分骨格的线可以做水平、垂直、斜线、折线、曲线等各种渐变。渐变骨格的精心排列,会产生特殊的视觉效果,有时还会产生错觉和运动感。

(1)单元渐变:也称一次元渐变,即仅用骨格的水平线、垂直线或斜线做单向序列渐变。

(2)双元渐变:也叫二次元渐变,即两组骨格线同时变化(见图2-70)。

(3)等级渐变:将骨格做竖向或横向整齐错位移动,产生梯形变化。

(4)折线渐变:将竖的或横的骨格线弯曲或弯折。

(5)联合渐变:将骨格渐变的几种形式互相合并使用,成为较复杂的骨格单位(见图2-71)。

图2-70　骨格双元渐变

图2-71　骨格联合渐变

3.基本形渐变和骨格渐变的关系

渐变构成中,有时候将渐变的基本形纳入重复骨格中,有时将重复的基本形纳入渐变的骨格中,或者将渐变的基本形纳入渐变的骨格中。需要注意的是,要掌握渐变过程的幅度大小。在渐变构成中基本形和骨格线的变化非常重要,既不能变得太快,缺少连贯性;又不能变得太慢,重复累赘。只有把握好渐变的速度,才能使画面具有节奏感和韵律感,同时又有空间透视效果。

三、放射构成

放射现象在大自然中广泛存在,随处可见,太阳的光芒、水中的涟漪、盛开的花朵、节日的礼花和蜘蛛网等都可形成放射状图形。放射是一种特殊的重复和渐变,是指基本形或骨格单位环绕一个或几个中心点向四周扩散或向中心聚集的构成形式。与渐变不同的是,放射构成有一个强烈的放射点,放射点可以由点、线、面等视觉元素构成,放射点可在画面任意位置或画面外。放射具有强烈的视觉聚焦效果,有一种深邃的空间感、速度感和力量感,在设计创作中设计师通常利用其强大的聚焦力,突出表达主题,给人以强烈的视觉震撼。

(一)放射构成特征

(1)放射排列。放射排列有几种情况,其一是突出基本形,将基本形纳入骨格中,呈现基本形排列放射效果;其二是突出放射骨格,骨格线呈放射状排列;其三是将基本形融入放射骨格,突出基本形和放射骨格排列。

(2)放射点具有很强的聚焦力。这个焦点通常就是放射点,放射点通常位于画面中心。放射有一种深邃的空间感、运动的速度感和光学的动感,这使所有的图形向中心集中或者由中心向四周扩散(见图2-72)。

(二)放射构成的基本条件

放射构成必须有明确的中心点,即放射中心——人的视觉焦点所在。一幅放射构成作品,它的放射点可以是一个也可以是多个,可以在画面内也可以在画面外,可大可小,可动可静。

放射线即骨格线,它有方向(离心、向心或同心)、线型(直线、折线或曲线)的区别,骨格线向骨格点聚集或散开,形成各种旋涡效果。

(三)放射骨格的类型

根据放射方向的不同,在构成形式上,又有各自不同的表现,归纳起来有离心式、向心式、同心式、多心式、移心式等几种形式。在实际设计中,常多种形式结合使用。

1. 离心式放射骨格

基本形由中心向外扩散,放射点通常在画面的中心,有向外运动的感觉,是运用较多的一种放射形式(见图2-73)。在离心式放射构成中,由于基本形和骨格线的不同,又有直线放射和曲线放射等不同的表现形式。

图 2-72　放射构成

图 2-73　离心式放射构成

2. 向心式放射骨格

基本形或骨格由四周向中心聚拢,其放射中心在画面之外,使画面形成一股向心力,有很强的方向感和视觉聚焦感(见图2-74)。

3. 同心式放射骨格

基本形或骨格围绕一个中心点展开,形成层层环绕、逐层递增的构成形式,画面有一种不断扩大、扩散的运动感(见图2-75)。常用的骨格线有圆形、方形和螺旋形等。

图 2-74　向心式放射构成

图 2-75　同心式放射构成

4. 多心式放射骨格

画面有多个放射中心,基本形以多个中心为放射点,进行成组放射,形成丰富的放射过程(见图2-76)。这种构成效果具有明显的跌宕起伏状态,空间感很强,视觉效果也更加强烈。

5. 移心式放射骨格

该构成的放射点可根据设计需求,按照一定的动势有序地渐次移动位置,形成有规则的变化(见图2-77)。这种放射构成表现出较强的空间感并具有曲线的效果,曲线变化具有很强的韵律感。

图2-76　多心式放射构成　　　　　　　　图2-77　移心式放射构成

四、近似构成

在自然界中两个完全一样的形状是不多见的,但近似的形状却很多。像树上的叶子、网块状的田野、海边的石子等,在形状上都有近似的性质。

近似构成指的是在形状、大小、色彩、肌理等方面有着共同特征的基本形构成画面,它具有在统一中呈现生动变化的效果。

近似的程度可大可小,如果近似的程度过大就产生了重复感,近似程度过小就会破坏统一。总之,平面构成中的近似构成要让人感觉到基本形之间是一种同族类的关系。

(一)近似基本形

近似基本形构成是由若干近似基本形组合排列构成,以基本形的近似变化来体现。各种近似基本形通常用单一基本形变化取得(见图2-78)。

图2-78　近似基本形及其构成

单一基本形变化：把一个基本形的形状稍做左右、上下的改变，或加或减，就可以得出几个近似的基本形。

两个图形组合变化：利用两个形象的透叠、减缺或联合等关系，也可以构成一定数量的近似基本形。在两形组合中，两个形象的形状、正负、大小、方向、位置、色彩等都可以进行各种变动而得到近似效果。

近似基本形的构成方法有同形异构法、异形同构法、异形异构同趣法等。

1. 同形异构法

同形异构法指外形相同、内部结构不同的造型方法。比如一组外形和大小相同的表盘，其内部指针的样式及指向完全不同。又如图2-79所示的十二生肖的圆形剪纸，外形的圆是相同的，里面的结构和形象不同，就是一种近似效果。

2. 异形同构法

异形同构与同形异构相反，即外形不同，内部结构相同（见图2-80）。

图 2-79　同形异构法　　　　　　　　　图 2-80　异形同构法

3. 异形异构同趣法

异形异构属于差异性较大、关联性较小的一类，其外形和内部结构都不同，但内在的意趣和功能是一致的。如图2-81所示的图案同是生肖形象，采用的艺术表现手法也相同。这种变化的强弱要把握好，要保持形状间的类似关系，不能变得形状之间一点相似的因素都没有了。

（二）近似骨格

近似构成可以利用近似基本形实现，也可以单纯运用近似骨格来表现。骨格单位空间不尽相同而大致相近的骨格形式，称为近似骨格。

近似骨格分为三种形式，即带有规律性骨格、半规律性骨格、非规律性骨格。

带有规律性骨格，指的是重复骨格的轻度变异，可直接纳入近似基本形。一般是取其中横向或纵向骨格线做局部线段的微调。

半规律性的有序近似骨格，是指在规律性重复骨格的基础上，将原有的纵横交叉或斜线交叉进行扭曲变形，使原有的格局变为若有若无的有序状态（见图2-82）。另外，还可在重复骨格的骨格点上做轻微的移

图 2-81　异形异构同趣法

位变化,使基本形产生一种若即若离的顾盼关系,这也属有序近似。

非规律性的无序近似骨格,不预设骨格线,近似的基本形直接在框架上自由分布(见图 2-83),每个形占有面积相等的空间。这种布局只为个别需求而为。

图 2-82　半规律性的有序近似骨格

图 2-83　非规律性的无序近似骨格

五、特异构成

在设计中为了吸引人们的视线,设计师常常用特异这种手法表现自己的创意。特异构成在广告设计、排版设计、书籍装帧设计等方面应用广泛。

特异是一种规律性突变,是在规律性、近似性的骨格或构成形态的基础上,某个局部突破了骨格和形态规律,产生了突变,形成了强烈的视觉差异。这种整体的有规律的形态构成中,有局部突破和变化的构成叫特异构成。

特异的差异是从对比中得来的,通过小部分不规律的对比,使人在视觉上受到刺激,形成视觉焦点,打破单调,产生新奇的、生动活泼的视觉效果。

我们要注意特异变化的差异度,过小则不能形成特异效果,会被规律淹没;过大又会变化过强,失去整体平衡。特异变化的特异点也不宜过多,过多则减弱了特异效果,形成不了视觉冲击感。

构成特异变化的形式有两大类:一是基本形特异,二是骨格特异。从中我们可以找寻特异的不同变化规律。

1. 基本形特异

基本形特异包括形状、大小、方向、颜色的特异变化。

(1) 形状特异。

在重复或近似的构成中,某一位置的基本形出现形状变异,与其他形态形成差异对比,成为画面上的视觉焦点(见图2-84)。

形状特异主要指的是具象形象的变异。在相同形象的构成中,局部某一形象出现突变,这种变化可以是形象的概括、提炼、切割、扭曲或变形,亦可以是不同类型形象的转换等,与其他形象形成强烈的差异对比,提供画面趣味性及装饰性。

(2) 大小特异。

在构成画面中通过改变某一位置基本形的大小,使其形象更加突出、鲜明,构成大小特异(见图2-85)。

图2-84　形状特异

图2-85　大小特异

(3) 方向特异。

在规律性排列(方向一致)的基本形中,改变某一位置基本形的方向,形成方向对比。

(4) 颜色特异。

在同一色调重复或近似构成中,某一位置基本形颜色突变,与周围颜色形成强烈的视觉对比,打破画面整体单调感,形成颜色特异的构成效果。

2. 骨格特异

在规律性骨格中,某变异处出现骨格单位的形状、大小、方向、位置的突然变化,与周围骨格形成强烈的视觉对比,即骨格特异。

(1) 规律转移。

规律性骨格中,其特异部分骨格形态产生一种新的规律变化,并与原有规律形态自然衔接,形成规律特异(见图2-86)。

(2) 规律突破。

在规律性骨格中,特异部分没有产生新的规律,其形状、大小、位置、方向等各方面都无自身规律,而只是原整体规律在某一局部受到破坏和干扰,这个破坏与干扰的部分就是规律突破(见图2-87)。

图 2-86　规律转移特异

图 2-87　规律突破特异

第六节
泛规律构成的表现形式

一、对比构成

对比构成是一种无规律性骨格，其设计元素在形态、大小、色彩、明暗、材质、方向、位置、虚实、肌理等方面具有不同的对比关系，从而给人带来强烈的视觉感受。

对比虽可以增强设计作品的视觉效果，增加作品的视觉冲击力和感染力，但不可过度表现，仍应融于协调以保持画面的均衡，以免过于生硬、唐突。既有对比效果又兼顾画面和谐的处理方法主要有以下几种：一是画面可增加或保留一个或若干相同或相近的元素，因其有共同属性而使画面趋向协调；二是画面中形态的某些特性彼此互相渗透，打破完全对立状态，以此相似特性协调画面；三是在彼此完全对立的形态间，以过渡形(具有双方特点的中间形态)缓解双方的对立状态，使对比在视觉上因其过渡而取得协调。

(一)形状对比

形状对比是常见的对比形态，主要是指物体外部形状差异的比较，它包括形状的大小、凹凸、高低对比，体积的大小、线条对比，等等。

采用大小对比的方法，可使画面主要的形象更加突出，加强广告的意图。线条是画面构图的基本元素之一，线条的横竖、曲直、粗细、长短，可以构成不同的视觉形象，产生的不同情感反应。如《头号玩家》海报设计中，主要人物与次要人物、人物与背景之间采用大小对比的设计手法，显得主次分明、主题突出，形成张力(见图 2-88)。

(二)形态对比

形态对比指的是物体外部形态特征的变化比较，包括形象对比、虚实对比、轻重对比、动静对比、软硬对比等。在虚实对比中，画面中有实感的图形称之为实，弱化的图形或空间则是虚。虚实对比有时也可用来处理动与静的关系，借用虚与实表现动与静，增强了画面的动感。把背景虚化，可使得主体更加清晰悦目。

形态对比还有胖瘦对比、表情对比等。形态对比如图 2-89 所示。

图 2-88　大小对比　　　　　　　　　　图 2-89　形态对比

（三）方向对比

具有长度属性的物体均具有方向性，在版面编排中凡是带有方向性的形象，如运动中的人、动物等具象形象，或三角形、长方形等几何形象，都必须处理好方向的关系。当形象带有倾斜度时方向就发生了强烈的变化，而方向的变化使版面产生明显的运动感，既增强了动感，又使形象更突出。方向对比要注意，同一版面中方向变化不能过多，对比过强、缺少一致的因素，将导致版面乱而无序。在方向变化较多的情况下，注意处理好主次关系，安排好方向对比带来的视觉导向。按照一定的规律，渐次地变换方向，使其形成有节奏的秩序感。

（四）质感对比

质感对比以材质对比为主，不同的材质具有不同的质感。在艺术表现中，质感是很重要的表现要素，如松弛感、平滑感、湿润感等。质感对比是不同材质对比给人的强烈的视觉冲击，用以表达创作者的某种情感。

质感的对比虽然不会改变设计对象的形态，但由于改变了其外观效果，具有较强的感染力，使人感到鲜明、生动、醒目、振奋、活跃，从而产生了丰富的心理感受。质感对比如图 2-90 所示。

图 2-90　质感对比　学生作业

（五）色彩对比

不同颜色间存在的比较和差异,形成了色彩艺术的真正动力。色彩对比是各种设计领域都常用的手法,通过对比能够使倾诉主题更加突出。色彩对比包括色相对比、冷暖对比、明暗对比等。

（六）疏密对比

疏密对比指的是密集的图形和松散的空间所形成的对比关系,与空间对比有着密切的关联,既体现了形象与空间的关系,也包含了形象与形象的关系。密集的图形与松散的空间所形成的对比关系,是构成设计中必须处理好的关系之一。处理好疏密对比这一关系,应注意保持好各个聚集点之间的位置联系,并且要有主要的聚集点和次要的聚集点之分。

（七）空间对比

在平面设计中的空间对比,主要指形象与空间的关系。空间,即画面的留白部分,它是画面上所不能缺少的。合理的留白处理,不但能增强画面的深度感,还能使画面条理更清晰、主体更突出,并能给观者留下遐想的空间。

二、肌理构成

肌理是大自然普遍存在的一种现象,它可以自然形成也可以人工塑造。在自然界中,肌理呈现的是物体表面的质感和纹理感,人、动植物和其他无生命物体都有不同的肌理表现,如松树的树皮、鳄鱼皮肤、山体风化、潮汐后的沙滩,等等,体现出大自然的神奇。通常,肌理与质感有着相同的共性。就设计而言,当肌理与质感相联系时,它一方面是作为材料的表现形式而被人们所感受;另一方面则体现在通过先进的工艺手法,创造新的肌理形态。

通过视觉或触觉感知即可分辨出的物体表面的组织纹理结构,即各种纵横交错、高低不平、粗糙平滑的纹理变化,称为肌理。以肌理为构成手段的设计,就是肌理构成。

（一）肌理的类型

肌理根据形成方式的不同可分为自然肌理和创造肌理,根据感知形式的不同可分为视觉肌理和触觉肌理。

1. 自然肌理和创造肌理

自然肌理是自然形成的肌理表现。通常物体表面都有一层"肌肤",在自然界的鬼斧神工下,产生了不同的质感和纹理组织感,或平滑光洁,或粗糙斑驳等,这种物体表面的肌理变化会给人带来不同的视觉感受。

创造肌理是人工创造出的一种肌理形式,它可以借助工具、材料及雕刻、压揉等先进的工艺手段而产生,不同的材质、不同的工艺手段可以产生不同的肌理效果,亦可创造出丰富的外在艺术形态。

与自然肌理不同,在平面构成中,对肌理的创造侧重于对肌理本身形态的研究,侧重于视觉和触觉上的直观感受,侧重于视觉肌理的形成及构成方式。

2. 视觉肌理和触觉肌理

肌理本身是一种特殊形式的美,它可以促使人们用视觉或心灵去体验、去触摸物体,产生亲切感和视觉上的快感,帮助我们从审美的角度去研究和应用肌理的特征和属性,使平面构成有了更多的视觉语言和表

达手段。

在平面构成中,视觉肌理指的是规则或不规则形态以较小的尺度经过群化或密集化处理成面的形态后所体现的视觉形式。视觉肌理表现为视觉上的质感,它不具备触觉上的质地感。对视觉肌理而言,视觉上的粗糙感并不意味着触摸时也具有粗糙感。这就是视觉肌理与触觉肌理的区别。视觉上的细腻感、粗糙感、质地感、纹理感等都是视觉肌理的具体表现。

视觉肌理的表现手法有两种:一种是把物体表面的真实可触摸的立体化的肌理表现为平面上可视的形态,构成视觉肌理;另一种是把尺度较小的单位形态进行群化处理或密集化处理,构成平面的视觉肌理。

触觉肌理是相对视觉肌理而言的,触觉肌理指的是触摸时所感受到的细腻感、粗糙感、质地感或纹理感(见图 2-91)。触觉肌理也许是可见的,也许是不可见的。在平面构成中,触觉肌理的制作必须对设计的平面进行超出或低于设计平面的纹理上的处理。如印刷时对印刷平面的压印处理在手感上就可造成肌理感。纸张表面的质地也表现为平面触觉肌理。为了保持平面性,触觉肌理的厚度不能太大,太大则具有较强的体感而失去平面的性质和特征。

图 2-91　触觉肌理

(二)肌理构成的技法表现

肌理构成的技法表现主要有绘制肌理、材质肌理、计算机肌理。

1. 绘制肌理

绘制肌理有绘写、喷洒、熏炙、刮刻、渍染、拓印、自流、水油、盐溶等方法。

绘写:用各种不同的笔(毛笔、蜡笔及碳素笔等)和不同的颜料进行有规律或无规律的描绘,形成不同的肌理效果。笔触越小,肌理感就越弱。

喷洒:将不同颜料调和成适当的浓度,用喷笔或其他工具、方式喷洒在纸上,四处散开,形成活泼的肌理效果。这种方式带有一定的随意性。

熏炙:用小火在纸上进行熏烤,利用烟在画纸上的熏炙效果或燃烧后的痕迹形成随意多变的肌理效果。

刮刻:在不同纸质的表面以一定的力度进行刮、刻、擦等不同处理,平整的表面便会形成凹凸起伏感,即可形成触觉肌理。如果在触觉肌理上再施以不同的色彩就会形成有触觉的视觉肌理。

渍染:将宣纸等吸水性较好的纸张打湿并滴入液体颜料,颜料自然渗入形成斑驳状肌理;抑或是在水中滴入颜料,再用纸将颜料吸取上来。这两种方法都可以使颜色衔接的地方自然过渡,形成羽化般边缘柔和、线条流畅的自然肌理效果。

拓印:将颜料(油画颜料,水粉或墨水等)涂在有凹凸肌理的物体表面,再用纸将其拓印下来,形成具有该物体表面纹理的肌理效果,这自然也是视觉肌理(见图 2-92)。

自流:将颜料滴在比较光滑的表面上任其自然流淌,或将颜料

图 2-92　拓印肌理

滴洒在纸面上用气吹,使其产生不规则纹理,形成自然、生动、灵活的肌理效果。

水油:根据水油不相溶的特性,用油性颜料和笔在画面上画出所需图形,然后将整个画面涂上水性颜料,这时呈现的就是水油分离形成的肌理效果,这种效果比较适用于简单、概括的图形。

盐溶:是湿画法的一种表现,在未干的画面上撒上适量的盐,画纸上的颜料自然散开,形成生动、梦幻般的肌理效果。中国国画常采用这种技法表现。

2. 材质肌理

材质肌理表现有拼贴、编织、镶嵌等方法。

拼贴:将各种材质,如纸材或其他材料等,通过分割、拼贴等方式将其编排组合在画面上,形成既多样化、又具有视觉感和触摸感的肌理效果。

编织:将麻绳、毛线或纸条等各种线材按照一定的编织方法进行编排,不同的编织方法会形成不同的编织图案和编织肌理效果。

镶嵌:有目的地将石子、碎玻璃、珠子、蛋壳等各种碎小材料粘贴或镶嵌在图形中,形成特殊艺术美的肌理效果。

3. 计算机肌理

随着计算机、扫描仪、复印机等现代设备的普遍应用,计算机肌理以一种全新姿态强势而出,其随意性和偶然性创造出了很多丰富的视觉肌理效果。利用不同软件工具绘制出的特殊肌理效果,呈现出虚幻莫测的视觉肌理;利用扫描仪、复印机、照相机及打印机可获得不同的肌理质感表现;采用丝网版、石版、铜版、木版、树皮、树叶、面料等印刷材料自行印制也可产生特殊的肌理效果。计算机肌理如图2-93所示。

三、空间构成

空间是一个比较抽象的概念。通常人们对它的理解应该是一个具有长、高、深度的三维立体空间。平面构成中的空间是一种视觉幻象,抑或是一种错觉。它是由点、线、面构成形成的长、宽、深的空间感觉,如点、线的疏密、重复、交错、渐变排列等,就会产生视幻觉。

空间的形成是画面中多个形态相互作用的结果,其建立要依赖于形态之间大小、远近、位置等的变化,才会形成空间的纵深感。空间构成如图2-94所示。

图2-93 计算机肌理 学生作业

图2-94 空间构成 学生作业

空间构成可以分为常见空间和矛盾空间两类。

常见空间可通过基本形的大小、疏密、重叠、倾斜、弯曲、投影、连接、交错、肌理、正负形、图底关系等来表现。

1. 大小空间

大小空间即利用形的大小差异表现出的空间感。由于透视的原因,相同物体在视觉中会产生近大远小的变化,根据这一原理,在平面中就会产生大形在前、小形在后的渐变空间排列关系。

2. 疏密空间

疏密空间即利用形的疏密间隔表现出的空间感。相同或不同形态之间排列的疏密变化可以产生空间感。排列的间距越大,感觉离我们越近;排列的间距越小,感觉离我们越远。疏密空间有一种起伏变化的空间距离感。

3. 重叠空间

当两个或两个以上的形体相重叠时,便会产生前后的顺序感,也就是平面的深度感,可以感知形体空间。

4. 倾斜空间

由于基本形的倾斜或排列变化,产生空间旋转、进深的视觉效果,出现空间深度感。

5. 曲面空间

形状的弯曲本身就具有起伏变化的特质,因此平面形象的弯曲,就会产生有深度的幻觉,形成空间感。

6. 投影空间

投影空间是在三维空间中受光照影响而产生,用以表明物质存在的空间,因此投影的效果也会形成视觉上的空间感。

7. 面的连接

体是由面运动而产生,面经过连接、弯曲、旋转亦可形成体,而体是空间中的实体,具有长、宽、深的属性,因此,能够形成体的面都会形成视觉上的空间感。

8. 交错空间

两个平面相互交叉,由二维平面空间转换为三维立体空间,产生空间变化。

9. 肌理空间

肌理变化也可以表现空间感。肌理表面的粗糙度和精致度会产生空间上的远近距离感。

10. 正负空间

正负空间既可以在二维平面空间中表现,也可以在三维立体空间中表现,是一种特殊的空间表现形式。

由正形所形成的空间为正空间,由负形形成的空间为负空间,正负空间相辅相成,正空间依赖于负空间的衬托,而负空间亦可借助正空间形成自己独特的造型风格,增加趣味性和形式感。正负空间如图2-95所示。

图2-95　正负空间

11. 图底转换空间

图底转换空间是视线在图与底之间来回转换,形成图即是底、底亦是图的视觉效果。这种效果使画面中平面性空间的表现具有双重意义,使单纯的平面性空间显现出变化莫测的空间效果,增强了画面的可读性,使作品增添趣味性和神秘感,视觉传达更具冲击力。

12. 矛盾空间

矛盾空间是二维画面空间与现实空间完全相悖的一种空间表现形式,在现实空间里是不可能存在的。它是人们在设计中故意违背透视原理,人为制造出来的一种空间错视现象(见图2-96)。

形成矛盾空间的方法主要有矛盾连接、矛盾错位、共用面。

矛盾连接:利用直线、曲线、折线在平面空间中的不同特性,进行矛盾连接,巧妙地利用错视创造出非真实而又存在于二维画面的错视空间。

矛盾错位:利用视点的不同,在二维平面内将不同形体的空间位置进行穿插错位,使变化后的形体出现既在前(上)亦在后(下)的交互错位现象,给人以空间矛盾的滑稽感。

共用面:几个多视点立体借助一个共用面而紧密连接在一起,形成不同视角的空间矛盾结构,给人以不稳定、游移不定、纷乱的视觉感受(见图2-97)。

图2-96　矛盾空间

图2-97　矛盾空间　共用面

四、密集构成

(一)密集构成的概念

密集现象在自然界中极为常见,如拥挤的人群、停车场内密集的车辆、排列紧密的建筑群、海底的鱼群(见图2-98),以及夜晚天空中的繁星点点,这些都是一种有节奏的密集现象。

在设计中,密集是常用的一种组织画面的手法。它利用基本形数量的多少,在排列方式上产生疏密、虚

实、松紧的对比效果（见图2-99）。

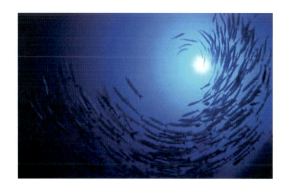

图2-98　海底的鱼群

图2-99　密集构成

在密集构成中，数量众多的基本形在画面中自由散布，有疏有密，既不均匀又无规律性，但有节奏感。最密或最疏的地方则成为整个设计的视觉焦点，在画面中会产生一种视觉上的引力，像磁场一样。

密集也是一种对比表现，构成中充分利用基本形数量和排列的不同，产生疏密、虚实、松紧的对比效果。同时，因密集度不同，它还带有方向性、目的性和整体性，是一种具有动态感的构成方式。

密集构成中的基本形可重复、近似或渐变，也可自由排列，不仅增加密集变化的丰富性、节奏感，又富于一定的设计内涵，使作品更有张力。

（二）密集构成的基本形变化

密集构成的基本形的数量要多一些、密一些，使之排列完成后更有聚与散的感觉。基本形的面积要小一些，才能形成疏密、聚散的效果。基本形的形状可以是重复的（比如都是圆），也可以是近似、渐变的。形状以简洁为宜，不可太复杂，以便突出疏密有致的编排特点。基本形的大小、方向可调整改变，使画面看上去更灵活多变。在各种规律性的骨格中，应用重复骨格，能形成较好的聚散的效果。

（三）密集构成的基本形式

（1）以点为中心的密集构成：单一中心点密集，所有的基本形趋向一个焦点或由一个焦点向外发散；众多基本形分散趋向不同的焦点，为了避免平均分配，应将主要的聚拢点放在视觉中心区域。

（2）以线为中心的密集构成：在平面空间中有虚拟的隐晦线，所有的基本形都向此线密集或分散。越接近线的位置，基本形越多、越密；反之，基本形越少、越疏。

（3）以面为中心的密集构成：在平面空间中有虚拟的隐晦面，基本形向某个面密集或发散，面可以是任意形。越接近面的位置，基本形越多、越密集；反之，则越少、越疏散。

（4）自由密集：基本形自由排列，既没有规律，又没有明显的点、线、面的引力中心，而是依意象中的节奏、韵律趋势做疏密有致的变化（见图2-100）。

图2-100　自由密集

密集还可分为同类密集、异类密集两种。同类密集是在两种近似的众多小基本形中，将每一种形放大一个，驱使众多小基本形向自己同类的形状聚拢。异类密集是众多小基本形向着与自身形状完全不同的大基本形聚拢。

第七节 平面构成在环境艺术设计中的应用

构成是德国包豪斯学院的设计教育中确立的主要理念,是现代主义设计风格的核心观点。包豪斯设计体系从全新的角度,认为艺术可以用科学的方式诠释和解析,其基本元素为点、线、面、空间和色彩,探求这些元素之间的组合关系,使艺术脱离传统装饰,充分运用现代构成抽象地表现客观世界,改变传统的手工技艺生产方式,有利于工业时代大批量生产的实现,获得了巨大成功。20世纪末至今,现代风格影响全球。20世纪50年代初,包豪斯设计体系在其他各国设计界和工业界产生巨大影响,在20世纪70年代末,中国艺术院校开设平面构成、色彩构成、立体构成课程,作为设计基础教学的主要内容。

平面构成中的形态要素,即造型要素和形式要素。在环境艺术设计中,点、线、面、体等都可以成为平面构成的造型要素。将这些造型要素按照构成设计的美的法则来组织和安排,就能够获得艺术的享受。

一、点在环境艺术设计中的应用

环境艺术设计中,无论是建筑外观、建筑平面布局,室内的地板、墙面、吊顶,室外的广场、小景、绿地等,都可以作为平面构成中的结构平面。而室内空间环境中,家具、陈设艺术品、灯具等可视为平面构成中的点形态。室外空间中的树木花卉、山石、园景、装置、雕塑、亭台楼阁等也可视为平面构成中的点形态。根据点的构成原理,按照重复、渐变、放射、密集、对比、近似等不同的构成法则来排列,就会获得强烈的视觉美感效果。

运用不同大小、疏密的点混合排列,可以成为散点式的构图样式;将大小一致的点,按一定的方向进行有规律的排列,给人的视觉留下一种由点的移动而产生变化的感觉;以由大到小的点,按一定的轨迹、方向进行变化,将使之产生一种优美的韵律感;把点以大小不同的形式进行有序的排列,会产生点的面化感觉;将大小一致的点以相对的方向逐渐重合,会产生微妙的动态视觉。我们可以把平面构成中的点构成原理,充分运用到环境艺术设计中。

二、线在环境艺术设计中的应用

环境艺术设计中的线元素很多,如常见的家具、门窗等的装饰线,以及柱梁、墙角线等。室内的线可分为功能线和装饰划分线,功能线承担着具体的功能,因要求的不同形成垂直、水平、倾斜或弯曲的线型;装饰划分线将面划分为若干部分,使整体出现新的变化图形。疏密变化的线、错觉化的线、立体化的线、不规则的线都可以在室内设计中加以运用,从而突出不同的设计风格。

在室外空间环境中,具有相对长度和方向的都可视为线,如道路、溪流、栏杆、围墙、驳岸、曲桥、长廊、阶梯等。线最善于表现动和静,直线表现静,曲线表现动,曲折线则有不安定的感觉。直线具有男性的特点,有力度、稳定、刚毅,通常运用于主题相对严肃的园林景观中,如纪念性公园、城市中心具有集会功能的园林等。曲线富有女性化的特征,具有丰满、柔软、优雅之感,几何曲线具有对称和秩序的美,曲线常被使用在以

娱乐游憩为主的休闲景观中。

凡尔赛宫花园如图 2-101 所示。都柏林大运河广场如图 2-102 所示。

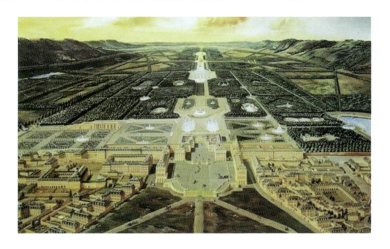

图 2-101　凡尔赛宫花园

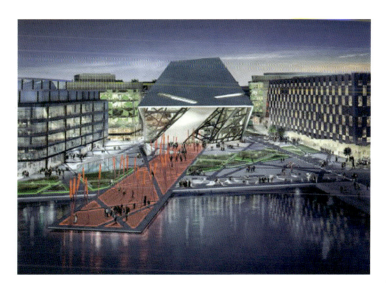

图 2-102　都柏林大运河广场　玛萨·舒瓦茨

三、面在环境艺术设计中的应用

环境艺术设计中的面有两种作用：一是作为体的表面，表现体的形态；二是作为片状形态独立出现。屋面、墙面、地面是限定空间的要素，它依附于建筑体而存在。室外环境中的湖面、广场、草坪等，则以片状独立存在。面的形态、大小、封闭方式，直接影响着由它限定的空间的特性。面还可采用挖空、划分、互相穿插、重叠等构成方法变换空间的造型特点。在环境艺术设计中，按照形式美的法则和基本原理，将功能要求、材料使用、工艺流程、艺术风格、装饰造价与预算等各种综合因素描绘在平面初步方案图纸上，在进行空间的平面布局时，起着指导性的作用。从平面构成的角度分析空间的序列设计，可以发现使空间组织合理有序的内在的规律性，也可以从宏观上把握空间规划的方法。所运用的形式美的基本法则有重复、和谐、对比、对称、平衡、比例、重心、节奏和韵律等。

辛辛那提大学总体规划及实景如图 2-103 所示。

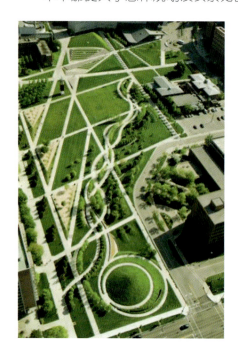

图 2-103　辛辛那提大学总体规划及实景　乔治·哈格里夫斯

总之,平面构成中的点、线、面原理,在环境艺术设计中起着至关重要的作用,艺术设计专业的学生应加强对平面构成的重视。

思考与练习

1. 根据点构成原理,制作点构成一幅,手绘或者手机软件、计算机软件设计均可。

2. 根据线构成原理,制作线构成一幅,手绘或者手机软件、计算机软件设计均可。

3. 根据面构成原理,制作面构成一幅,手绘或者手机软件、计算机软件设计均可。

4. 根据点、线、面构成原理,制作点、线、面综合构成一幅,手绘或者手机软件、计算机软件设计均可。

5. 利用分离、接触、覆叠、联合原理,根据构成设计美的法则设计一个基本形,手绘或者手机软件、计算机软件设计均可。

6. 对基本形进行群化组合练习,手绘或者手机软件、计算机软件设计均可。

7. 根据有序构成和无序构成原理,利用构成设计美的法则,分别制作重复、特异、近似、放射、渐变、对称、平衡、对比、密集、肌理构成,手绘或者手机软件、计算机软件设计均可。

8. 理解与思考平面构成在建筑室内设计中的应用。

第二篇 色彩构成

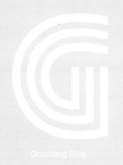

第三章
色彩构成的基本原理

> **本章要点**

1. 了解色光与色的学理关系、色彩的三属性及分类,掌握绘画色彩与色彩构成的关系;
2. 本章内容主要包括光与色、光源色、物体色与固有色、色彩三属性、色彩分类及色彩表示方法。

第一节 光与色彩

光与色彩有着密不可分的联系。从生理上讲,人之所以可以看清世界存在的色彩,是因为光照反映到人的视网膜,人通过锥体细胞感受色觉,形成对色彩的判断,所以光是色彩产生的基础,无光也就无色。

一、光与可见光谱

光在物理学中可以定义为电磁波,人眼能感觉到的光称为可见光。光的能量决定了光的强度,光的波长决定了光呈现的色相。人看见的光只是电磁波频率范围内很窄的一段,波长范围大概是 380~760 nm,按红、橙、黄、绿、蓝、靛、紫光渐变,不同波长的光波形成不同的色彩。

白光是由多种色光复合而成。当白色光透过棱镜、雾、水汽时,被分解成多种色光,称为分解透过。当白色光透过有色玻璃、滤色镜时,部分波长的光被吸收,部分波长的光透过,称为选择透过。当光照射到物体时,一部分被吸收,一部分被反射,而反射的光会让人的眼睛产生视觉,触动大脑对这些视觉刺激信号做出反应,并得知物体表面的真实色彩。因此,人可以辨别色彩,取决于光线中包含的色光成分。当光线入眼时,大多数人产生红色的刺激的光波长为 620~760 nm 范围内,而产生绿色的感觉的光波长为 520~560 nm,色盲或色弱会有感知上的差异。可见,光与色的关系是一种涉及光、物、视觉的综合现象,是光被感知的结果。光、物、视觉三者的关系构成了色彩学研究与色彩构成实践的理论依据。

1666 年,英国物理学家牛顿做了一次非常著名的实验,他用三棱镜将太阳白光分解为红、橙、黄、绿、蓝、靛、紫的七色色带。据牛顿推论:太阳的白光是由七色光混合而成,白光通过三棱镜的分解叫作色散,彩虹就是太阳白光通过许多小水滴的色散。不同波长的光辐射引起的色彩知觉如表 3-1 所示。

表 3-1 不同波长的光辐射引起的色彩知觉

太阳光	红外线			有温暖的作用
	可见光线	长波长	红(red):620~760 nm	使人感觉到色彩、光线的变化
			橙(orange):590~620 nm	
		中波长	黄(yellow):570~590 nm	
			绿(green):500~570 nm	
		短波长	青(cyan):450~500 nm	
			紫(violet):380~450 nm	
	紫外线			使皮肤变黑

二、光源色

宇宙的物体有的是发光的,有的是不发光的,人把发光的物体叫作光源,如太阳、灯以及燃烧着的物质等。光源可分为自然光源和人造光源两种,自然光源为太阳,人造光源如电灯、煤气灯、蜡烛等。不同光源发光物质不同,光谱能量也有差别,一定的光谱能量分布表现为一定的光色。反之,一定的色光具有一定的相对能量分布。

光是以波动形式直线传播,具有波长和振幅两个因素。由各种光源发出的光,存在直射、反射、透射、漫射、折射等多种传播形式,光波的长短、强弱、比例性质不同,形成了不同的色光,叫作光源色。从光源发出的光,形成各种各样的色彩。色温是光源色的重要指标。

三、物体色

自然界的物体形态各异,大多不会发光,在光的作用下因物体的物理结构特性的不同,会对不同波长的光有选择性地吸收、反射、透射,分解出不同的色光,通常称为物体色。

物体具有对色光的吸收、反射、透射的功能,受物体表面肌理形态的影响而产生变化。物体表面光滑、平整、细腻的肌理对色光的反射较强,物体表面粗糙、凹凸、疏松的肌理会使光线产生漫射现象,对色光的反射较弱。另外,色光的强度及角度对物体色也会产生影响。

某些物体的物理结构不能分解光线,只能平均地吸收和反射,这些物体就会呈现黑、白、灰等色。反射的光线越多越白。反之,越少越黑。这都是非选择性吸收的结果,这些物体被称为"消色物体"。

四、光源色与物体色的关系

物体的色彩是由物体本身的固有特性和光源的性质决定的。

物体的受光部受到光源色的影响比较显著,其色彩倾向是物体色与光源色的综合,其中高光几乎是光源色的直接反射。

物体的背光部受到环境色的影响比较显著,其色彩倾向是物体色与环境色的综合,背光部的反光处受环境色的影响比较明显。

物体色和光源色的相互关系,还与光线投射的角度、光线的强弱有关,在间接光源下物体色比较明显;在直接光源下,光越强,物体色越弱。

第二节
色彩三要素

色彩的三要素是指色彩具有的色相、明度、纯度,也称为色彩的三属性,同时存在于每一个色彩中,是不可分割的共有关系。色彩三属性中的任何一个属性发生变化都会改变和影响色彩的另两个属性,所以三属

性是识别色彩的基础。色彩构成就是运用色彩三属性的一种色彩学理基础演习。

一、色相

色相因光波波长的长短产生差别而得以呈现,形成色彩相貌,是区别各种色彩的依据。红、橙、黄、绿、青、蓝、紫为基本色相,在色彩理论中常常用色环表示色相系统。色环可分为六色色环、十二色色环(见图 3-1)、二十四色色环(见图 3-2)等,色环数少者色相纯度高,一般把六色色环、十二色色环、二十四色色环称为纯色色环。

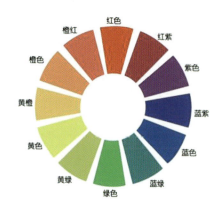

图 3-1　十二色色环

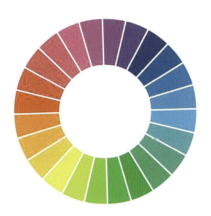

图 3-2　二十四色色环

1. 三原色

原色指无法被调配出来的色彩,是一切色彩的源头。在颜料中,红、黄、蓝被称为色料三原色(见图 3-3)。在色光中,红、绿、蓝被称为色光三原色。

图 3-3　色料三原色

2. 间色

任意两个原色混合所得的新色称为间色。如红+黄=橙,蓝+红=紫,黄+蓝=绿,等量原色相加产生的橙、紫、绿,即为标准间色。三个原色混合的比例不同,间色也随之产生变化。

3. 复色

任意两种间色混合所得的色彩称为复色。如橙+绿=黄灰,紫+橙=红灰,绿+紫=蓝灰,等量的间色相加得出标准复色。两个间色用不同比例混合可产生不同纯度的复色。

二、明度

对光源色来说,可以将其明度称为光度。对物体色来说,色彩的明度指色彩的明暗程度,也称亮度、深浅度,可以用黑、白、灰的关系来表述。色彩均有明度。在有彩色中,最明亮的是黄色,最暗的是紫色。在无彩色中,最高明度是白色,最低明度是黑色,黑、白色之间存在一系列的灰色,一般可分为九级。靠近白色的

部分称为明灰色,靠近黑色的部分称为暗灰色。

在任何一个有彩色中加入白色,明度都会提高;加入黑色,明度都会降低(见图3-4)。渗入灰色时,色彩会依灰色的明暗程度而得出相应的明度色。色彩的明度变化如图3-5所示。

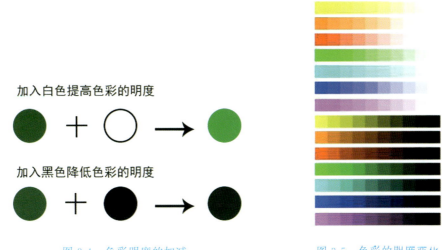

图 3-4　色彩明度的加减　　　　　　　　图 3-5　色彩的明度变化

三、纯度

色彩的纯度即色彩的纯净度或饱和度,也称"彩度"或"鲜度"。颜料中以三原色的红、黄、蓝的纯度最高。凡是靠视觉能够辨认出来的、具有一定色相倾向的颜色都有一定的鲜灰度,其纯度的高低取决于它的混合次数和含无彩色的黑、白、灰的总量多少。

在造型艺术中处理和运用好色彩的明度、纯度、色相的三属性关系,会使色彩更富有变化而具有表现力。

各色相的明度、纯度数值如表3-2所示。

表3-2　各色相的明度、纯度数值

色　　相	明　　度	纯　　度
红色	4	14
黄橙	6	12
黄色	8	12
黄绿	7	10
绿色	5	8
青绿	5	6
青色	4	8
青紫	3	12
紫色	4	12
紫红	4	12

四、色彩的表示方法

色彩的表示方法主要有两种，一是文字表示法；二是数字表示法。

（一）文字表示法

色彩的文字表示法通常有两种，第一种是以动物、植物、矿物、天象、地域等命名，如鹤顶红、橄榄绿、孔雀蓝、玫瑰红、桃红、橘红、石绿、草绿、葱心绿、铜绿、土黄、石青、雪白、天蓝、夕阳红等；第二种是以明暗、深浅、强弱等词汇来形容色彩，如暗红、深红、浅红、粉红、鲜红，又如明黄、中黄、淡黄、嫩绿等。

（二）数字表示法

色彩的数字表示法通常有两种：第一种是以色彩的物理特性表示，这是依靠光学测色定量来表示色彩的方法，如用主波长、反射率（或透过率）及刺激纯度三个定量来表示，或以光色的三刺激值来表示，属于混色体系，以国际照明委员会（CIE）表色体系为代表。第二种是以色彩的视觉效果来表示，如以色彩的三属性（色相、纯度、明度）或以色彩的含量（白量、黑量、色量）等表示，属于显色体系。

第三节 色立体

为了认识、研究与应用色彩，人们将千变万化的色彩按照三属性，有秩序地进行整理、分类而组成有系统的排列，并命名为色彩体系。色彩体系借助于三维空间形式，来同时体现色彩的明度、色相、纯度之间的关系，则被称为"色立体"。

色彩体系、色立体，对于研究色彩的标准化、科学化、系统化以及实际应用都具有重要价值，它可使人们更清楚、更标准地理解色彩，更确切地把握色彩的分类和组织。

一、牛顿色环

1666年，英国科学家牛顿发现太阳光经过三棱镜折射后投射到白色屏幕上，会出现一条像彩虹的色光带，依次为红、橙、黄、绿、青、蓝、紫色（见图3-6和图3-7）。尔后，牛顿将其编排为一个色环，即牛顿色环。

从牛顿色环上可以看出色相的序列以及色相间的相互关系。将圆环分为六等分，依次填入红、橙、黄、绿、青、紫六个色相，分别表示三原色、三间色、邻近色、对比色、五补色等关系。牛顿色环为后来表色体系的建立奠定了理论基础，在此基础上又发展成10色色环、12色色环、24色色环、100色色环等。

图 3-6　彩虹

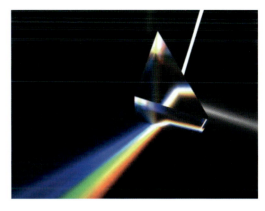
图 3-7　白色光通过三棱镜分解为七色光

二、色立体

目前,比较通用的色立体有三种:蒙赛尔色立体、奥斯特瓦德色立体、日本色彩研究所 PCCS 体系。三者中应用广泛的是蒙赛尔色立体,图像编辑软件颜色处理部分大多源自蒙赛尔色立体的标准。

(一)蒙赛尔色立体

牛顿色环建立了色彩在色相关系上的表示方法。美国色彩学家蒙赛尔创建了他的色立体,被称为蒙赛尔色立体。该色立体中,色彩的三属性系统地排列组合成一个立体形状的色彩结构,经过美国国家标准局和光学学会的反复修订,成了色彩界公认的标准色系之一,对于整体色彩的整理、分类、表示、记述,以及色彩的观察、表达、有效应用等都有很大的帮助。

蒙赛尔色立体的结构大致上可以用地球仪来说明(见图 3-8),连贯两极而贯穿中心的轴为明度轴,北极为白色,南极为黑色,球的中心部分为正灰色。球表面一点到中心轴的垂直线表示纯度系列。南半球是深色系,北半球为浅色系。赤道线表示色相环。球表面是纯色以及纯色加黑或白而形成的浊色系。球内部除中心轴外,是纯色加灰而形成的浊色系。与中心轴相垂直的圆的直径两端的色为补色关系。

蒙赛尔色立体的中心轴从下到上由黑、灰、白的明暗系列构成,并以此为彩色系各色的明度标尺,以黑(BK 或 BL)为 0 级,以白(W)为 10 级,共分 11 级明度。中心轴至表层横向水平线为纯度轴,以渐增的等间隔均分为若干纯度等级,由于纯色相中各色纯度值高低不一,这就使色立体中各纯色相与中心轴的水平距离大小不一。

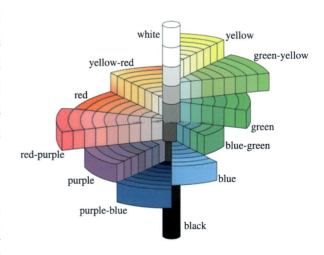

(二)奥斯特瓦德色立体

奥斯特瓦德色立体是由德国科学家、色彩学家奥斯特瓦德创立的。他的色彩研究涉及的范围极广,创造的色彩体系不需要很复杂的光学测定就能够把所指定的色彩符号化,为造型艺术创作提供了学理上的便利。

图 3-8　蒙赛尔色立体

奥斯特瓦德色立体的色相环以黄、蓝、红、绿 4 色为基本色,加上它们两两相调所得的 4 间色橙、黄绿、蓝绿和紫色,共计 8 个色相,然后将这 8 个色相的每一个再分为 3 份,形成了 24 色色环(见图 3-9)。色相顺序按顺时针为黄、橙、红、紫、蓝、蓝绿、绿、黄绿,按 1~24 的序号排列,直径两端的色互为补色。

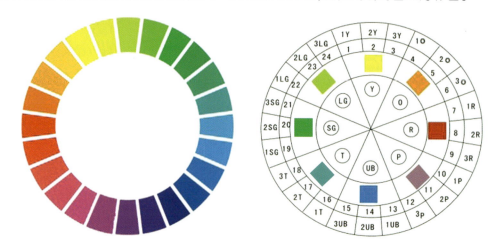

图 3-9　奥斯特瓦德 24 色色环

奥斯特瓦德色立体是一个规则的上下对称的圆锥体(见图 3-10)。色立体是由 24 个不同的色相面围合而成的,色相面是一个顶点分别为 W(白色)、B(黑色)、C(纯色)的正三角形,是随着不同的具体色相而改变的。各边等分为 8 份,按平行于 WC 的线和平行于 BC 的线,将各分割点两两相连。

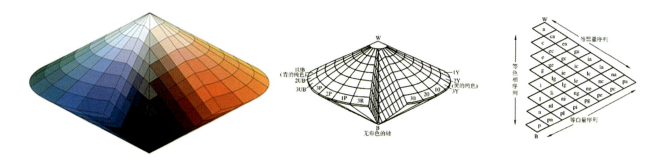

图 3-10　奥斯特瓦德色立体

奥斯特瓦德色立体的全部色块都是由纯色与适量的白、黑混合而成,其关系为"白量 W+黑量 B+纯色量 C=100"。

消色系统的明度分为 8 个梯级,附以 a、c、e、g、i、l、n、p 的记号。a 表示最明亮的色标白,p 表示最暗的色标黑,其间有 6 个梯级的灰色。这些消色色调所包含的白和黑的量是根据光的等比级数增减的,明度是以眼睛可以感受到的等差级数增减决定的。

把这个明度阶梯作为垂直轴,并做成以此为边长的正三角形,在其顶点配以各色的纯色色标,这个三角形就是等色相三角形。

奥斯特瓦德颜色系统共包括 24 个等色相三角形。每个三角形共分为 28 个菱形,每个菱形都附以记号,用来表示该色标所含白与黑的量。这样做成的 24 个等色相三色形,以消色轴为中心,回转三角形时成为一个复圆锥体,即奥斯特瓦德色立体。

奥斯特瓦德色立体通俗易懂,在做色彩构成练习中的纯度推移时,其等色相三角形能直接明了地帮助理解。此外,等色相三角形的统一性也为色彩搭配特性显示了清晰的规律性变化。其缺陷在于等色相三角

形的建立限制了颜色的数量。

(三)日本色彩研究所PCCS体系

PCCS体系是日本色彩研究所制定的色立体,以红、橙、黄、绿、蓝、紫6个色相为基础,调成24个主要色相(见图3-11)。比较侧重等色相差的感觉。PCCS色调图如图3-12所示。

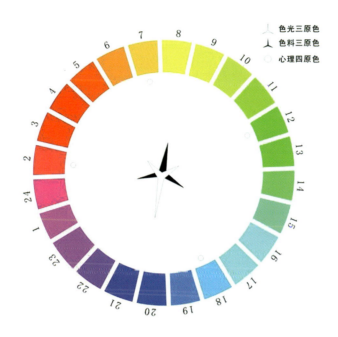

图3-11　PCCS色相环

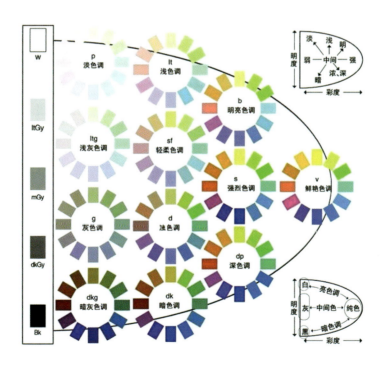

图3-12　PCCS色调图

日本色彩研究所的PCCS体系是以色彩调和为目的,具有色相、明度、纯度,采用色调和色相这两个系统

来表示色调和基本色彩,不仅有24色色环,还有12色色环、48色色环,被称为"完全的补色色环"。PCCS体系的色相以接近色光三原色和色料三原色的光谱色红、橙、黄、绿、蓝、紫等6色为基础,以视觉等感觉差来调整加入间隔色彩,可形成12色、24色、48色等不同的色环,其中以24色色环为标准。

思考与练习

1. 学好色彩构成的现实意义是什么?
2. 学习色彩构成的重点是什么?
3. 思考色立体在色彩设计中具有哪些实用价值。
4. 什么是色立体?蒙赛尔色立体、奥斯特瓦德色立体、日本色彩研究所的PCCS体系有什么不同点和共同点?
5. 完成明度推移、纯度推移色块训练。
6. 制作24色色环。

Goucheng Sheji

第四章
色彩的应用规律

> **本章要点**

1. 掌握色彩加法混合和减法混合的原理及应用规律；
2. 掌握空间混合的原理及应用规律；
3. 熟悉色彩的对比理论，了解不同性质的色彩对比，初步掌握色彩对比的主要内容及其在设计中的应用（主要是在室内设计中的应用）。

色彩的应用规律需要视知觉的支撑，因为知觉是直接作用于感觉器官的事物的整体在脑中的反映，是人对感觉信息的组织和解释的过程。从人类社会的出现，色彩就成为人类表达情感的语言之一。不同的地域、不同的民族都拥有自己的情感色彩认知和语言特色，以及色彩的应用规律。色彩的应用规律是以色彩的形式美法则为基础，而色彩的形式美法则是色调构成的根本法则，只有各种色彩按照一定的层次与比例，有秩序、有节奏地相互联结、相互依存、相互呼应，才能形成和谐优美的色调。

第一节
色彩的再现表达与体系

色彩作为人类的一种造型艺术语言，具有感情化的视觉因素，不仅能够引起人的视觉注意和感情共鸣，更能表达人类丰富的色彩文化。从人类对色彩的认知和应用的角度看，色彩的表达主要有两种形式，即绘画性色彩表达和设计（构成）性色彩表达。因色彩的表达形式的不同，其体系也有所不同。

绘画是二维造型视觉艺术，离不开色彩。色彩不仅是其重要的表现手段和必要的条件，更是再现物象真实性和生命力的关键造型要素。绘画的色彩表达因类别的不同，可以分为具象色彩再现表达和抽象色彩意念表达两大类别。

一、光色的再现

具象色彩再现表达主要通过再现物象色彩来完成。由于绘画色彩是以色彩具有的造型性为基础，故而重点以固定的视点来观察物体的固有色及环境色，再现一定的环境空间条件下物象的固有色与光源色、环境色的相互作用关系，再现在光源色中呈现出的物象固有色或者环境色的色彩形态，形成了以中国绘画为代表的固有色的再现表达体系和以西方为代表的环境色的再现表达体系。

（一）固有色再现

绘画色彩把物体、环境作为一个整体来研究，其目的是研究如何获得物象的真实色彩再现。在中国，绘画中有随类赋彩之法（由南朝的谢赫在《古画品录》中提出的设色方法），成为中国画用色的基本原则。"随类赋彩"的"类"，作"品类"解，即"物"；"赋彩"则指着色、施色。汉王延寿的《鲁灵光殿赋》中说，"随色象类，曲得其情"，可以解作以色彩再现描绘物象。中国画中的色彩是常态光源下物象所呈现出的色彩，故而称为固有色的表达。《芙蓉锦鸡图》如图4-1所示。

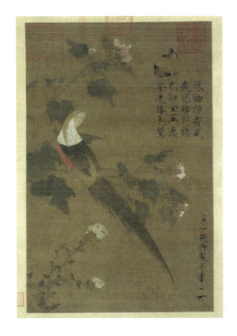

图 4-1 《芙蓉锦鸡图》 赵佶 宋

(二)光源色(环境色)再现

物象固有色在各类光源(比如日光、月光、灯光等)的照射下,所呈现的色彩与常态光源下物象所呈现出的色彩不同,其特点是在光源色的影响下物象色彩产生不同程度上的变化。也就是说,物象受到不同光源色的照射后,其色彩会受光源色的影响而产生色调、明暗、色相上的变化。如太阳光照射下,物象所呈现的色彩跟在其他光线下是不一样的。因而强化光源色的存在及其对物象色彩的影响可凸显光源色与物象固有色之间的联系,能够更真实微妙地再现表达出物象的质感。这种再现光源色的绘画一般称为写实绘画。塞尚的油画《静物》如图 4-2 所示。

西方的写实绘画,在艺术形态上属于具象艺术,是绘画的一种表现手法,具有悠久的历史和深厚的传统。它强调艺术家通过对外部物象的观察和描摹,以自身的感受和理解来再现外界的物象,这种艺术作品符合观者的视觉经验,为观者提供了感官的审美愉悦。西方的写实绘画经过欧洲的文艺复兴而得以壮大,历经 500 年的辉煌,产生了许多艺术大师、巨匠和艺术史上的不朽名作。在西方绘画史上出现的印象主义绘画,就是根据光色原理对绘画色彩进行了大胆革新的画派,其画作常见的特色是笔触未经修饰而显见,尤其着重于光影的改变、对时间的印象。

(二)意念色彩表达

意念色彩表达与抽象绘画有着密切关系。抽象绘画出现于 20 世纪初,与传统的写实绘画相抗衡,是一种激变。1860 年代后期,马奈的艺术反映了一种新的美学观点,有史以来第一次把画家从传统上占统治地位的以题材为中心的创作方法中解放出来。他主张把重点严格地放在构成绘画艺术部分的颜色和形体上,使西方后来产生的各种绘画得以从画家和题材之间的既定束缚关系中解放出来,形成了抽象绘画艺术的色彩的意念表达体系。抽象绘画艺术是对真实自然物象的描绘予以简化或完全抽离的艺术,它的美感内容借由形体、线条、色彩的形式组合或结构来表现。抽象艺术的主题是真实存在的,但因过分风格化、模糊化、重叠覆盖或分解至基本的形式,而彻底将真实物体抛弃,成为非写实绘画艺术。毕加索的油画《梦》如图 4-3 所示。

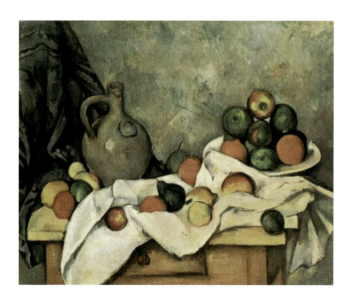

图4-2 油画 《静物》 塞尚 法国

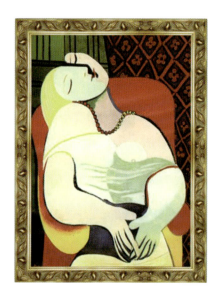

图4-3 油画 《梦》 毕加索 西班牙

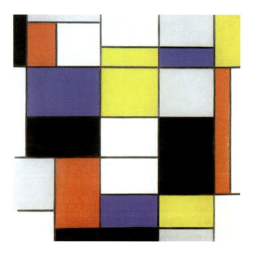

图4-4 蒙德里安作品

事实上,从新石器时代迄今,绘画色彩的意念表达显现于艺术品或装饰艺术中,贯穿了整个艺术史。提到意念色彩表达,就不得不提到蒙德里安、瓦萨雷利和弗朗茨·克林。荷兰画家、风格派运动幕后艺术家和非具象绘画的创始者之一蒙德里安,在艺术上追求造型表现手法简单,形状和色彩的统一,强调"纯粹实在"和"纯粹造型"的"构成"特征,倡导构成主义绘画表现。蒙德里安的作品如图4-4所示。瓦萨雷利是法国著名的设计师、几何图形抽象画家、光效应艺术的创始人,是波普艺术的代表人物之一,他主要凭借几何图形在二维平面上的排列创造充满动感色彩的视觉形式,按一定规律组织这些抽象色彩和图形,最终形成有韵律的画面。弗朗茨·克林的"抽象色彩"系列作品就是用有限的面积、随意的色彩来表达情绪,让色彩也有"心情"。他是典型的绘画色彩的意念表达画家。

二、色彩构成理论体系

色彩构成的研究,始于19世纪。它以光学的发展为基础,牛顿的日光棱镜折射实验和开普勒奠定的近代实验光学为色彩构成提供了科学依据,而心理物理学的色彩研究解决了视觉机制对光的反应问题,这些色彩研究促进了色彩学的构建。

色彩学是研究色彩产生、接收及其应用规律的科学。它与透视学、艺术解剖学一起成为美术的基础理论。因而色彩构成研究及其应用便成为造型艺术理论首要的、基本的课题。色彩构成基础的学科知识除色彩学外,还涉及心理物理学、生理学、心理学、美学等多门学科。

色彩构成理论的学习,需要从色彩学理论的角度,跨越不同地域、不同民族的界限,探究色彩具有的逻辑性和视觉性在色彩构成中的应用规律,其中主要包括色彩的混合法则、色彩的对比和色彩的调和等构成理论,其理论奠立者是德国化学家 W. 奥斯特瓦德和美国画家 A. H. 蒙赛尔。

色彩构成理论体系是在色彩科学理论研究的基础上对色彩的应用性进行研究,重点放在色彩(色块)的并置、变换、组合、搭配上,同时重视对心理、生理感觉的表达,应用范围包括建筑艺术设计、园林景观设计、广告设计、包装设计、服装设计、工业造型设计、动漫艺术设计等。

第二节 色彩的混合法则

色彩有两个原色系统:色光的三原色和色料的三原色。因而色彩混合的方法有三:一是加法混合;二是减法混合;三是中性混合。

一、加法混合

加法混合是两种以上的光混合在一起,光亮度会提高,混合色的光的总亮度等于相混各色光亮度之和。色光三原色的加法混合就是指原本没有任何光,根据你所需要的颜色,将能组成它的色光三原色按不同比例添加进去,按 1∶1∶1 添加,得到的光就是白光。如朱红光+翠绿光=黄色光、翠绿光+蓝紫光=蓝色光、蓝紫光+朱红光=紫色光,黄色光、蓝色光、紫色光为间色光。如果只通过两种色光混合就能产生白色光,那么这两种光互为补色,例如朱红色光与蓝色光、翠绿色光与紫色光、蓝紫色光与黄色光。光线会越加越亮,两两混合可以得到更亮的中间色。

二、减法混合

白色光线透过有色滤光片之后,一部分光线被反射,一部分光线被吸收,减少一部分辐射功率,最后透过的光是两次减光的结果,这样的色彩混合称为减法混合。减法混合因色料不同,其吸收色光的波长与亮度的能力也不同。色料混合之后形成的新色料,一般都能增强吸光的能力,削弱反光的亮度。其特点是混合后明度、纯度会下降,最后趋向黑灰色。一般来说,透明性强的颜料,混合后具有明显的减光作用。在减法混合中,混合的色越多,明度越低,纯度也会有所下降。

减法混合的三原色是加法混合的三原色的补色,即翠绿的补色红(品红)、蓝紫的补色黄(淡黄)、朱红的补色蓝(天蓝)。用两种原色相混,产生的颜色为间色。如果两种颜色能产生灰色或黑色,这两种色就是互补色。三原色按一定的比例相混,所得的色可以是黑色或黑灰色。

加法三原色光混合和减法三原色颜料混合如图 4-5 所示。

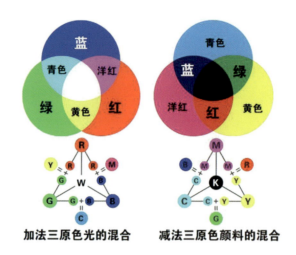

图 4-5　加法三原色光混合和减法三原色颜料混合

三、中性混合

中性混合是基于人的视觉生理特征所产生的视觉色彩混合，而并不改变色光或颜料本身，混合后的亮度既不增加也不降低，所以称为中性混合。其有两种视觉混合方式。

（一）颜色旋转混合

把多种颜色并置于一个圆盘上，通过动力令其快速旋转，可以看到新的色彩。颜色旋转混合效果在色相方面与加法混合的规律相似，但在明度上却是相混各色的平均值。如果把红色和蓝色按一定的比例排列在回旋板上，以每秒 50 转或更快的速度旋转回旋板，则回旋板会显示出紫灰色。这是由于红、蓝两色经回旋板快速旋转，红、蓝两色反复交替出现，连续不断地刺激视网膜同一部位造成的。

发廊的转柱如图 4-6 所示。

图 4-6　发廊的转柱

(二)空间混合

将不同的颜色并置在一起,当它们在视网膜上的投影小到一定程度时,这些不同的颜色刺激就会同时作用在视网膜上非常邻近的部位的感光细胞,以致眼睛很难将它们独立地分辨出来,就会在视觉中产生色彩的混合,这种混合称为空间混合(见图4-7和图4-8)。

图4-7　空间混合　人物　　　　　　　　图4-8　空间混合　花卉

空间混合是由于空间距离和视觉生理的限制,眼睛辨别不出小或过远物象的细节,从而会把各种不同色块感受成一种新的颜色。如把红、蓝色(点或块)并置,观者在一定距离外观看时会发现红色与蓝色变成了灰紫色。

每一种色相,当它的纯度和明度发生细微变化或者处于不同的颜色搭配关系时,颜色的性格也就随之发生变化,这是色彩混合后的视觉结果,也是色彩混合法则需要依据的学理基础。

第三节
色彩的对比

伊顿在《色彩艺术》一书中指出:"对比效果及其分类是研究色彩美学的一个适当的出发点。"这说明对比与调和、变化与秩序、多样与统一作为重要的形式美法则,同样是营造色彩美感的最重要、最实际、最有效的手段与方法之一。

单一的色彩没有对比关系,把两种及两种以上的不同的色彩放置在一起,无论其形状、位置、面积是否相同都会产生色彩的对比关系。这种对比关系的存在,依附于各种色彩的色相、纯度和明度在生理与心理效应上的差别而构成的色彩差异性。色彩之间的差异大小决定着色彩对比的强弱,因而色彩色相、纯度和明度上的差异是色彩对比的关键。反之,缩小或减弱色彩的差异,即产生调和的效果。色彩的对比与调和对立统一且相辅相成,因此,协调处理好色彩对比与调和的关系是色彩构成具有色彩美的关键。

一、色相对比

色相对比是色彩对比的方法之一,是两种及两种以上不同色相的色彩组合后,由于色相差别而形成的

色彩对比效果,也就是色彩的色相与色相之间的差别程度对比。这种色彩对比的强弱程度取决于色相之间在色相环上的角度距离。角度距离越小,色相对比越弱,反之则对比越强。

根据各色相在色相环上的角度距离,色相对比又可分为同类色对比、邻近色对比、类似色对比、中差色对比、对比色对比、互补色对比六种(见图4-9)。

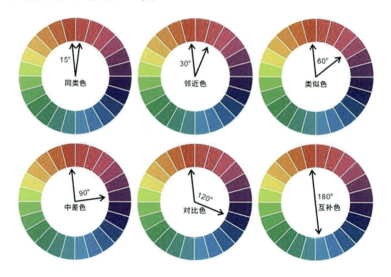

图4-9　色相对比

(一)同类色对比

相隔15度以内的对比,是最弱的色相对比,一般看作同类色相的不同明度与纯度的对比(见图4-10)。对比效果单纯、雅致,但也容易出现单调、呆板的效果,应采用拉开明度距离和彩度关系的方法来调整。

图4-10　同类色对比

(二)邻近色对比

色相相隔15度至30度的对比,是色相中较弱的对比,称为邻近色对比(见图4-11)。这一对比中的颜色属于一个大的色相范畴,但有不同的颜色倾向,如红、大红,黄绿、蓝绿等色。此对比的特点是统一、和谐,与同类色相比效果要丰富得多。

图4-11　邻近色对比

(三)类似色对比

相隔60度左右(不超过90度)的对比为类似色对比,属色相的中对比(见图4-12)。类似色的配色效果显得丰满、活泼,既保持了随和、统一的优点,又克服了单调的缺点。服装设计和室内设计经常使用这种配色方法。

图4-12　类似色对比

(四)中差色对比

中差色是色相环上相距90度的色彩组合,介于类似色和对比色之间,因色相差相对较明确,故而色彩对比效果也较明显(见图4-13)。中差色对比属于中度对比,须注意调整明度、纯度和面积的差异,避免产生沉闷的视觉色彩感,从而获得清新明快、柔美秀雅的视觉色彩效果。中差色对比在色彩构成中应用很广。

图4-13　中差色对比

(五)对比色对比

相隔120度左右的色相对比称为对比色对比,属色相中的强对比(见图4-14)。此种对比有着鲜明的色相感,视觉效果鲜明强烈、热闹刺激,具有饱满、动感等色感特征,易使人兴奋与激动,但处理不当易使人感到凌乱、烦躁不安,因此应尽量避免产生不协调的感觉。

图4-14　对比色对比

(六)互补色对比

相隔180度左右的色相对比称为互补色对比,是色相中最强烈的对比关系(见图4-15)。如红与绿、黄与紫、蓝与橙是三对互补色,它们位于色相环直径的两端,相隔180度。

互补色的对比效果更完整、更充实、更富有刺激性。其优点是饱满、活跃、生动、刺激;不足之处是不含蓄、不雅致,过分的刺激易引起视觉疲劳。它适合于距离较远的设计,使人在短时间内获得一种色彩印象,如街头广告、标志、橱窗、商品包装等。

图 4-15　互补色对比

总体而言,对比色、中差色、类似色、邻近色的对比强度按此顺序逐渐减弱。互补色对比是最强烈的对比方式,具有最大的色感鲜明度与视觉生理上的刺激度和吸引力。而从同类色、类似色、邻近色的含义来看,它们都含有共同色素,此类色彩构成均能给人以统一而调和的视觉色彩感受。

色相对比九宫格如图 4-16 所示。

图 4-16　色相对比九宫格

二、明度对比

明度对比是色彩的明暗程度的对比,也称色彩的黑白度对比,是呈现色彩的层次与空间关系的关键要素,更是色彩构成中重要的对比因素。色彩只有色相对比或者纯度对比而无明度的对比,色彩的轮廓形状都将难以辨认,可见明度对比是十分重要的。进而言之,明度对比强烈,视觉形象清晰程度便高;反之,明度对比弱,视觉形象就模糊、含混不清。

将明度序列由黑到白分为九级:1～3 级属于低明基调,4～6 级属于中明基调,7～9 级属于高明基调。以低调色彩为主构成的低明基调对比,给人以沉重、浑厚、伤感的色彩视觉感受。以中调色彩为主构成的中明基调对比,给人以朴素、稳重、平凡等色彩视觉感受。以高调色彩为主构成的高明基调对比,给人以轻快、明朗、纯净等色彩视觉感受。

图 4-17　明度对比九宫格

明度对比九宫格如图 4-17 所示。

也可将色彩明度对比按基调分为短调、中调和长调,又称为明度弱对比、明度中对比和明度强对比。配色明度差在三级以内的组合称为短调,属于明度弱对比,具有柔和而含蓄的色彩视觉效果;配色明度差在四五级间的组合称为中调,属于明度中对比,具有轻快而鲜明的色彩视觉效果;配色明度差在六级以上的组合称为长调,属于明度强对比,具有强烈、奋发、刺激的色彩视觉效果。短、中、长调与明度低、中、高组合,还可以形成九种明度对比色调,即高长调、高中调、高短调、中长调、中中调、中短调、低长调、低中调和低短调。

高长调,明暗反差大,感觉刺激、明快、积极、活泼、强烈。

高中调,明暗反差适中,感觉明亮、愉快、清晰、鲜明、安定。

高短调,明暗反差微弱,形象不易分辨,感觉优雅、平淡、柔和、高贵、软弱、朦胧、女性化。

中长调,以中明度色作基调,用浅色或深色进行对比,感觉强硬、稳重中显生动、男性化。

中中调,为中对比,感觉较丰富。

中短调,为中明度弱对比,感觉含蓄、模糊。

低长调,深暗而对比强烈,感觉雄伟、深沉、警惕、有爆发力。

低中调,深暗而对比适中,感觉保守、厚重、朴实、男性化。

低短调,深暗而对比微弱,感觉沉闷、忧郁、神秘、孤寂、恐怖。

三、纯度对比

通常建立于纯度差别基础上的色彩对比称为纯度对比。纯度对比的强弱取决于色彩的鲜艳与灰暗的差别程度。

按蒙赛尔的纯度系列色标,把红色分为 14 级,红的最高纯度为 14,相差 1~5 个色阶之内的色彩对比为弱对比,相差 5~8 个色阶之内的色彩对比为中对比,相差 8 个色阶以上的色彩对比为强对比。

蒙氏纯度对比基调如图 4-18 所示。其中,1~5 级为低纯度阶段;5~8 级为中纯度阶段;8~14 级为高纯度阶段。

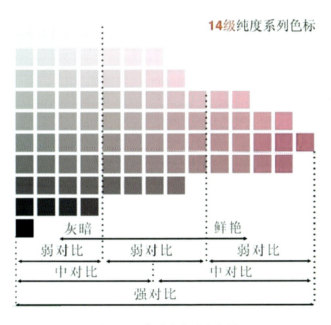

图 4-18 蒙氏纯度对比基调

由于蒙氏纯度对比基调中的各个色相色阶长短不一,为了研究方便,我们把各色相的纯度统分为 12 个色阶,1～4 为低纯度阶段,5～8 为中纯度阶段,9～12 为高纯度阶段。强对比,是指纯度差在 8 个色阶以上的组合;中对比,是指纯度差在 5～8 个色阶以内的组合;弱对比,是指纯度差在 5 个色阶以内的组合。

高纯度基调:以高纯度色彩在画面中占 70% 左右的面积时,构成高纯度基调,即鲜调。鲜调鲜明、活泼而外向。

中纯度基调:以中纯度色彩在画面中占 70% 左右的面积时,构成中纯度基调,即中调。中调柔软、静谧而温和。

低纯度基调:以低纯度色彩在画面中占 70% 左右的面积时,构成低纯度基调,即灰调。灰调含灰感强而色相感朦胧、平淡。

纯度对比同样可以采用分级方法加以分类,可分成鲜强对比、鲜中对比、鲜弱对比、中强对比、中中对比、中弱对比、灰强对比、灰中对比、灰弱对比。

纯度对比九宫格如图 4-19 和图 4-20 所示。

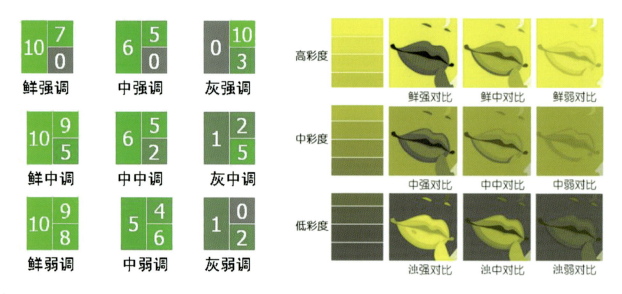

图 4-19　纯度对比九宫格 1　　　　　　　　图 4-20　纯度对比九宫格 2

由此可见,纯度对比的强弱取决于纯度差。切记,色相之间混合次数越多,其纯度便越低,色感也就越弱,反之则高。不同色相以纯度对比为主构成的四种色调如图 4-21 所示。

在纯度对比中,假如其中主体的色彩色相属于高纯度色,即称为高彩对比。其色彩饱和、鲜艳夺目,色彩效果肯定,具有强烈、华丽、鲜明、个性等特点,但久视容易造成视觉疲劳(见图 4-22)。

在纯度对比中,假如其中主体的色彩色相属于中纯度色,即称为中彩对比。中彩对比,其色彩温和、柔软、典雅、含蓄,具有亲和力,并且具有调和、稳重、浑厚的视觉效果(见图 4-23)。

在纯度对比中,假如其中主体的色彩色相属于低纯度色,即称为低彩对比。其色彩整个调子比较含蓄、朦胧而暧昧,明度高则显得淡雅一些(见图 4-24);如果是低明度的,则显得郁闷、神秘,有暮霭沉沉之感。

高彩对比 | 中彩对比
低彩对比 | 艳灰对比

图 4-21　纯度对比四宫格

图 4-22　高纯度色调室内空间色彩搭配

图 4-23　中纯度色调室内空间色彩搭配

图 4-24 低纯度色调室内空间色彩搭配

在纯度对比中,假如其中主体的色彩是鲜艳的高纯度色,与之搭配的颜色则接近无彩色或为无彩色,即称为艳灰对比(见图 4-25 和图 4-26)。

图 4-25 艳灰色调室内空间色彩搭配 1

图 4-26 艳灰色调室内空间色彩搭配 2

四、面积对比

面积对比：各种色彩在画面构图中所占面积比例大小所引起的明度、色相、纯度、冷暖对比。

色彩面积对比的关键是色量分布比例恰当。某一色彩的面积过小，容易被底色同化；而面积过大，则易见度会提高，出现刺激过度的色彩视觉效果。色彩面积均等则又容易产生平板、呆滞的感觉。因此，合理调整各色所占面积是十分必要的。只有当色量平衡时，才能构成整体的和谐美。

色彩的面积对比在室内设计配色中非常重要，配色不能太平均，要体现主次对比，提升空间的层次感。

不同室内空间的色彩面积对比如图 4-27 至图 4-29 所示。

图 4-27　单色为主的室内色彩面积对比

图 4-28　撞色商业空间色彩面积对比

图 4-29　儿童阅览室色彩面积对比

五、冷暖对比

大自然中的色彩给人以冷暖的视觉感,冷色和暖色是一种色彩感觉,没有绝对的冷色和暖色之分。"接天莲叶无穷碧,映日荷花别样红",描述了绿色的冷、红色的暖,形成了冷暖对比的色调。这种冷暖差别形成的颜色对比称为冷暖对比。色彩在比较中生存,如朱红比玫瑰红更暖些,土黄比柠檬黄更暖。

色彩的冷暖受明度、纯度的影响。白色反射率高,感觉偏冷。黑色吸收率高,感觉偏暖。暖色加白趋于冷,冷色加白趋于暖。另一方面,纯度越高,冷暖感越强;纯度降低,冷暖感也随之降低。

绿色是所有颜色中最特别的,由温柔的黄色和冷静的蓝色叠加而成,它和冷色搭配时是冷色,和暖色搭配时是暖色。通常,以冷色为主构成的冷色调象征着寒冷、清静、透明、镇静、稀薄、遥远、潮湿、轻灵、理智、阴影、空气,而暖色调则象征着热烈、喜庆、不透明、刺激、稠密、贴近、干燥、厚重、热情、阳光、土地。

色彩的冷暖对比可分为强、中、弱三种。冷暖的极强对比:暖极和冷极色的对比,如橙色和蓝色、黄色和紫色、红色和绿色。冷暖的强对比:暖极与冷色、冷极与暖色的对比。冷暖的中对比:暖色与中性微冷色、冷色与中性微暖色的对比。冷暖的弱对比:暖色与暖极色、冷色与冷极色的对比。

色彩构成中的冷色和暖色的分布比例决定了画面的整体色调,使用色彩的冷暖对比可使色彩构成更加有层次感,而不同的色调也能表达不同的意境和情绪,所以色彩构成离不开冷暖对比。充分认知色彩的冷暖对比规律,可以增强色彩构成中的空间感以及色相的鲜明感、色彩的真实感等。

暖色空间如图 4-30 所示。冷色空间如图 4-31 所示。

图 4-30　暖色空间

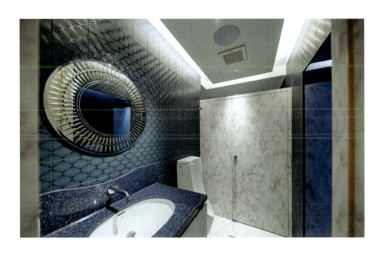

图 4-31　冷色空间

六、同时对比

在同一视域之内的不同色块同时并置时,因视觉作用而导致色彩感觉与原有色块产生差异的现象,称为色彩的同时对比。在这种情况下,色彩的比较、衬托、排斥与影响作用是相互依存的。

色彩的同时对比有明度的同时对比、纯度的同时对比、色相的同时对比。

在明度为主的色彩的同时对比中,明度高的色彩显得更加明亮,而明度低的色彩显得更加幽暗。

在纯度为主的色彩的同时对比中,纯度高的色彩显得更鲜艳,而纯度低的色彩显得更灰浊。两色面积、纯度相差悬殊时,面积小、纯度低的色彩易受对方影响,而面积大、纯度高的色彩除边缘外基本不受影响。以黑色衬托各种纯色,其对比强度由强到弱依次是黄、橙、绿、红、蓝、紫;反之,以白色衬托,则对比强度依次颠倒。

在色相为主的色彩的同时对比中,两补色并置,彼此不发生色相变化,只能强化各自的鲜艳度。两个非补色的不同色相并置,则分别将各自的补色残像映射于对方之上,强化了非补色的不同色的冷暖差距。例如,红、黄两色并置,红色略显紫,黄色略显绿。无彩色与有彩色并置,有彩色不受影响,而无彩色则略显有

彩色的补色。

色彩同时对比过强或过弱时,可通过无彩色的间隔来加以调整。常用方法是以金、银、黑、灰、白色来分隔。在色彩构成中掌握好色彩的同时对比规律,并加以运用,是十分重要的。

七、连续对比

色彩的连续对比是相对于同时对比而言的,是指先后观察不同色彩所引起的对比现象,其产生的机理与视觉残像的现象一脉相承,又称为继时对比。当人们观察某一色彩后迅速移视于另一色彩,视觉神经为寻求平衡,便会将前一色的补色添加于后者之上。例如先看红色,后看黄色,则黄色略偏蓝绿。如连续观看的两色恰为补色,则会增加后者的饱和感,使后者显得更加鲜艳。这种对比的强度以红与绿为最大,黄、紫对比强度次之。

连续对比的色彩视觉效果与观察色彩的距离、时间、位置以及色性和明度变化、色域大小等诸多因素相关,更突显在色相、明度上。如先后观察明度悬殊的两色,必将加大两者的差距。

以上着重列举了色彩对比方法,各种方法不宜孤立存在,应以综合的对比形式出现为佳。在色彩构成中,每块色彩无论其色相、明度、纯度和面积大小如何,都会对周围的色块产生影响,同时也会或多或少地受到周围色彩的影响。

第四节 色彩的调和

两种或者两种以上的色彩合理搭配,产生统一和谐的色彩视觉效果,称为色彩调和。

调和与对比都可以构成色彩搭配的美感。通过色彩调和,能够使两个或两个以上的色彩产生协调、统一的效果。配色是否调和,关键在于色彩关系的调配是否恰到好处。

色彩调和的方法包括同一调和、秩序调和、反复调和、面积调和、近似调和、对比调和、隔绝调和等。

一、同一调和

同一调和,是指选择同一性很强的色彩组合,或增加对比色各方的同一性,避免或削弱尖锐刺激感的对比,取得色彩调和的方法。一般来说,同一调和包括同色相调和、同明度调和、同纯度调和、非彩色调和以及其他常用同一调和方法等。

(一)同色相调和

同色相调和指在蒙赛尔色立体、奥斯特瓦德色立体中,同一色相面上各色的调和(见图4-32)。由于只有明度和纯度的差别,色相相同,搭配会给人以简洁、爽快、单纯的美感。除过分接近的明度差、纯度差以及过分强烈的明度差、纯度差外,均能取得极强的调和效果。

(二)同明度调和

同明度调和指在蒙赛尔色立体同一水平面上各色的调和(见图4-33)。由于同一水平面上的各色只有色相、纯度的差别,明度相同,所以除色相、纯度过分接近而模糊或互补色相之间纯度过高而不调和外,其他搭配均能取得含蓄、丰富、高雅的调和效果。

图4-32 同色相调和

图4-33 同明度调和

(三)同纯度调和

同纯度调和指在蒙赛尔色立体、奥斯特瓦德色立体上同色相、同纯度的调和与各不同色相、同纯度的调和(见图4-34)。前者只表现明度差,后者既表现明度差又表现色相差。除色相差、明度差过小过分模糊以及纯度过高的互补色相过分刺激外,均能取得审美价值很高的调和效果。

图4-34 同纯度调和

(四)非彩色调和

非彩色调和指蒙赛尔色立体、奥斯特瓦德色立体的中心轴上的颜色即黑、白、灰之间的调和(见图4-35)。非彩色调和只表现明度的特性,除明度差别过小模糊不清及黑白对比过分强烈外均能取得很好的调和效果。黑、白、灰与其他有彩色搭配也能取得调和感很强的色彩效果。

(五)其他同一调和方法

1. 混入白色调和

在对比强烈刺激(包括色相、明度、纯度对比过分刺激)的色彩双方或多方混入白色,使之明度提高、纯度降低,刺激减弱(见图4-36)。混入的白色越多,调和感越强。

图4-35 室内空间非彩色调和 学生作业

图4-36 混入白色调和

2. 混入黑色调和

在对比尖锐刺激的色彩双方或多方混入黑色,使双方或多方的明度、纯度降低,对比减弱(见图4-37)。混入的黑色越多,调和感越强。

3. 混入同一灰色调和

在对比尖锐刺激的色彩双方或多方,混入同一灰色,实则为在对比色的双方或多方同时混入白色与黑色,使双方或多方的明度向该灰色靠拢,纯度降低,色相感削弱。双方或多方混入的灰色越多,调和感越强。

4. 混入同一原色调和

在对比尖锐刺激的色彩双方或多方,混入同一原色(红、黄、蓝任选其一),使双方或多方的色相向混入的原色靠拢。

5. 混入同一间色调和

混入同一间色调和是在强烈刺激色的双方或多方混入两原色(因为间色为两原色相混而成),在增强对比双方或多方的调和感方面与混入同一原色调和的作用一样。

图4-37 混入黑色调和

6. 互混调和

在对比强烈刺激的色彩双方,使一色混入其中的另一色,如红与绿,红色不变,在绿色中混入红色,使绿

色也含有红色的成分,使之增加同一性。也可以双方互混。

7. 点缀同一色彩调和

在对比强烈刺激的色彩双方,共同点缀同一色彩,或者双方互为点缀,或将一方的色彩点缀进另一方,都能取得一定的调和感。

8. 连贯同一色彩调和

在色彩运用中大家都有这样的体会:当各个色彩的对比过分强烈刺激或过分含混不清时,显得十分不调和。为了使画面达到统一调和的色彩效果,我们可以用黑、白、灰、金、银或某种其他颜色加以勾勒,使之既相互连贯又相互隔离,从而达到统一。

二、秩序调和

把不同明度、色相、纯度的色彩组织起来,形成渐变的,或有节奏、有韵律的色彩效果,使原来对比过分强烈刺激的色彩关系柔和起来,使本来杂乱无章的色彩变得有条理、有秩序、和谐统一起来的方法称为秩序调和。

有秩序的色彩容易调和。若有两色对比强烈,可采用等色阶过渡的办法,在两色之间插入一些色阶,采用明度、色相、纯度级差递增或递减的方法,使相互对比的色彩有序地过渡一下,即可达到调和目的。

(一)明度秩序调和

明度秩序调和即黑、白、灰的秩序调和,将黑色逐渐加白,可构成明度渐变,由黑到白之间所分等级越多,调和感越强。

以明度秩序为主的调和包括纯色加白和纯色加白又加黑,可构成以明度为主的渐变(其中也包括纯度渐变)。纯色与黑白之间等级分得越多,调和感越强。

明度秩序调和如图 4-38 所示。

图 4-38　明度秩序调和　学生作业

(二)纯度秩序调和

1. 同色相、同明度的纯度秩序调和

任选一纯色,再选一与之明度相同的灰色互混,形成同明度的纯度秩序,可取得很好的调和效果。

2. 同色相、不同明度的纯度秩序调和

任选一纯色,再选一与之明度不同的灰色互混,形成不同明度的纯度秩序,也可取得调和感很强的色彩效果(见图 4-39)。

(三)色相秩序调和

色相秩序调和即红、橙、黄、绿、蓝、紫所构成的色相秩序(见图 4-40),无论高、中、低纯度秩序均能获得

以色相为主的秩序调和。除此之外,还有补色秩序调和、对比色秩序调和等形式。

图 4-39　纯度秩序调和

图 4-40　色相秩序调和

三、反复调和

　　一组色彩彩度较高或互为补色时,将这组色彩多次重复,画面会有秩序地缓和下来,达到调和的效果,这就是反复调和(见图 4-41)。

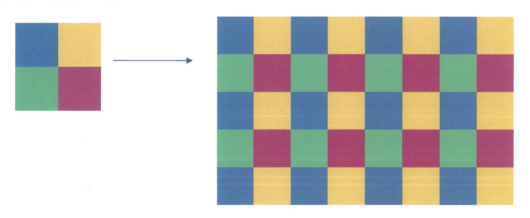

图 4-41　反复调和

四、面积调和

　　色彩的面积大小不同,给人的感觉差别很大。纯度相同时,大面积的色彩视觉传达效果强烈,小面积的称为点缀色。"万绿丛中一点红"指的是,在红与绿补色对比中,大面积的绿色和小面积的红色极为和谐、舒服,显示了画面的主色调的和谐统一,却又有对比的因素,所谓画龙点睛。

　　而当小面积用高纯度的色彩,大面积为低纯度色彩时,画面也很和谐。

　　由此看出,色彩的调和与色相、明度、纯度和色彩在画面中所占面积大小有关。

五、近似调和

颜色接近的某类色彩的调和称为近似调和。近似调和主要靠近似色之间的共性来产生调和。

所谓近似,就是双方色彩接近、相似,在蒙赛尔色立体和奥斯特瓦德色立体上,相距只有 2 个或 3 个色阶的色彩组合,能得到调和感很强的近似调和。相距色阶越少,调和程度越高。

近似调和如图 4-42 所示。

近似调和有明度近似调和、色相近似调和、纯度近似调和、明度与色相近似调和、明度与纯度近似调和、色相与纯度近似调和及明度、色相、纯度均近似调和。

近似调和依据所含无彩色的多少还可分为含白量与含色量近似调和、含黑量与含色量近似调和、含色量近似调和及含黑量、含白量、含色量均近似调和。

图 4-42　近似调和

六、对比调和

在 24 色色相环上相距 120°到 180°之间的两种颜色,色相相对差别较大,如红与绿、黄与紫、蓝与橙等,其调和称为对比调和。对比色可采用提高或降低纯度、插入分割色(金、银、黑、白、灰等)、改变面积大小等方法达到调和的目的。

七、隔绝调和

当画面中使用了浓郁或者强烈的色彩时,可以运用黑色、白色、灰色、金色等色线隔绝它们,使之相互关联或隔离,达到统一调和(见图 4-43)。

图 4-43　隔绝调和

色彩的对比与调和是色彩运用中非常重要的因素。掌握色彩设计的对比与调和的技巧和方法,对于设计专业非常重要。科学合理地运用色彩的对比与调和的设计原理,能够帮助我们理解和掌握室内设计等色彩搭配的知识。

第五节
色彩的均衡与呼应

色彩的均衡原则包含两方面,一是均齐,二是平衡。

均齐现象普遍存在于大自然中,是人类发现最早、运用最广的造型艺术的形式美法则之一。均齐的色调具有平稳、质朴、完整、庄重、严谨、统一的机械美、秩序美。色彩构成中的均齐,是以相同的色彩组合由中心点或中心轴出发的一种对称分布,具有严格的骨格与规律(见图4-44)。然而,色彩构成中如果出现绝对的均齐,则易造成单调死板、平庸乏力的效果。

色彩构成中的均衡是均齐在形式上的发展,由形的均齐对称转化为力的均衡对称,避免绝对的均齐,在色彩形态上呈现出一种"异形等量"的视觉效果,注重视觉重心的动态平衡。

以均衡原则构成的色彩形态具有生动自由、灵活多变的色彩视觉性(见图4-45)。在色彩构成中,均齐与均衡原则既可单独应用,也可综合运用。

呼应是与对比相联系的,仅有对比没有呼应,则会由于对比失度而导致色彩失去呼应才有的平衡效果。唯有以点、线、面的疏密、虚实、大小的变化形式进行色彩的彼此呼应,才能使色彩构成产生协调统一的美感(见图4-46)。

图4-44 均齐

图4-45 均衡

图 4-46　呼应

第六节
色彩的主次

　　色彩构成应根据色彩视觉效果所需,进行主次色的区别,即分清主导色、衬托色与点缀色,用主色调、主导色来协调各种色彩的关系,以控制整体色彩的色调倾向,使之和谐统一,又对比协调,取得乱中见整、单纯而不单调、多变而不芜杂的色彩视觉效果。古人所谓的"五彩彰施,必有主色,从一色为主,而它色附之",说的就是这个道理。

　　主导色的形成与色彩的色相、纯度、明度和面积、位置密切相关。一般高纯度的色相艳丽夺目,易成为色调主导色;面积较大的色块易形成主导色;接近视觉中心位置的色块也易成为主导色;异形色块具有生动性,也比较容易成为主导色。

　　衬托色是为衬托主导色而存在。衬托的主要形式有四种。明暗衬托:用大面积暗色(或亮色)衬托小面积亮色(或暗色)。冷暖衬托:用大面积冷色(或暖色)衬托小面积暖色(或冷色)。灰艳衬托:以大面积灰色(或艳色)衬托小面积艳色(或灰色)。繁简衬托:以大面积单纯的底色陪衬小面积复杂的花形,或以多彩复杂的背景衬托单纯的花形。

　　点缀色具有醒目、活跃的特性,面积过大会破坏色调统一,面积过小则易被周围颜色同化,因而点缀色的面积与布局应恰到好处,才能在色调中起到锦上添花的作用。

第七节 色彩的节奏

色彩构成的节奏是色相、纯度、明度、形状、位置等因素有秩序地保持连续的均衡间隔而获得的。色彩构成节奏感的产生有赖于反复、渐变、突变、运动等形式。

反复,是将某一色彩组合进行规律性的重复,产生色彩的节奏与韵律。渐变则是将色相、明度、纯度、冷暖、面积、位置等色彩因素进行渐变,获得连续的递增或递减的均衡间隔视觉效果,从而产生鲜明有力、规则有条理的韵律感与节奏感。突变是指在色彩的秩序变化(反复或渐变)中突然引入非秩序的因素,使色彩产生抑扬顿挫的视觉节奏感。突变的常用方法有四:一是在规则统一的色调中引入具有强烈对比感的色彩;二是在秩序渐变中采取个别的非秩序排列;三是在以某一形状为主的色块中设置异形的色块,借以表现节奏感;四是采用中断与间隔法,暂时中断色调的秩序变化,使之产生藕断丝连、气韵相通的断续性运动感与节奏感。运动指的是通过强烈的明暗与色相对比,或者通过不对称的布局和重心偏移等方法,使色彩构成产生运动感。其中,色彩与线条的完美结合可产生强烈的运动感,直线可产生辐射感与延伸感,波纹线可产生流动感与行进感,涡纹线可产生向心力与离心力。

思考与练习

1.以纯度对比的九色调为主设计一幅纯度对比色调构成。

要求:8开白卡纸;版面不限,排版根据自己的设计确定;黑色图形框,右下角标签栏。

2.选四色,在同一构图的四幅画面中,用分别变换各色面积比的方法获得不同的色调。

3.用点、线、面形态设计图形,然后以面积对比为主构成四个色调。

要求:8开白卡纸;版面不限,排版根据自己的设计确定;黑色图形框,右下角标签栏。

4.用色彩调和中的同一调和,以色彩的空间感为主题进行创作练习。

要求:8开纸,创作一个简单的空间图形,在形上填色;尺寸20 cm×20 cm;画面主题明确,配色协调,绘制精细,干净整洁,视觉效果丰富。

5.用色彩调和中的反复调和,绘制一幅构成画面,表现形式可抽象或具象,用色不限。

要求:8开纸;尺寸20 cm×20 cm;画面主题明确,配色协调,绘制精细,干净整洁。

6.什么是色彩对比?

7.色彩调和的概念是什么?

8.简述色彩调和的方法有哪些,并进行相应的练习。

第五章
色彩的联觉与心理

构成设计

> **本章要点**

1. 理解色彩的感觉与联想概念和应用意义;
2. 理解不同性质色彩的表情特征;
3. 理解和掌握色彩的采集与重构形式;
4. 理解色彩构成原理在室内外环境艺术设计中的应用。

第一节
色彩的感觉

色彩作为视觉要素中最活跃的因素,能够在瞬间引起人们的关注。不少心理学家对此曾做过许多实验,他们发现,处在红色环境中,人的脉搏会加快,血压有所升高,情绪兴奋冲动;处在蓝色环境中,人的脉搏会减缓,情绪也较沉静。有的科学家还发现,颜色能影响脑电波,脑对红色的反应是警觉,对蓝色的反应是放松。这说明,人的视觉受到色彩刺激时会对生活经验和环境事物进行联想而产生心理上的色彩感觉的变化与联想。

人们看到不同的颜色时所产生的色彩感觉是不同的,即不同的色彩的视觉心理效果不同。色彩的感觉有:让人感觉温暖或寒冷的冷暖感,感受沉重或轻盈的轻重感,呈现出坚硬或柔软的软硬感,以及华丽感、朴素感等。

一、冷暖感

色彩的冷色感或暖色感,是人的视觉心理对色彩的物理性感知的结果。波长长的红、橙、黄与火光相近,给人以暖和的感觉;反之,波长短的紫、蓝、绿与清凉相联系,则给人以寒冷的感觉。一般而言,在色相环上,把红、橙、黄称为暖色,把橙色称为暖极;把绿、青、蓝划为冷色,把天蓝色称为冷极。

色彩的冷暖感觉与色彩的纯度、明度并无必然联系,与色相有着密切关系。色彩的冷暖感觉是色彩的色相对比后产生的。在视觉上,冷色的透明感较强,暖色的透明感较弱;冷色显得湿润,暖色显得干燥;冷色感觉遥远,暖色则有迫近感。

二、好恶感

人对色彩的好恶感,受年龄、性格、情绪、职业、地理环境等多种因素的影响,还与人的社会生活习惯相关。同一个人在不同的时期、场合、情绪下对色彩的好恶感也不尽相同。鲁奥沙赫在其研究中发现,凡是能够控制自己感情的人,多喜爱蓝色和绿色,而不喜欢红色。

各类调查资料显示,人对色彩的好恶感主要集中在对色相的选择上。一般认为,喜好冷色的人要比喜好暖色的人多,喜爱鲜明色彩的人比喜欢灰暗色彩的人多。性格开朗活泼的人偏好明快艳丽、温暖的色彩,性格内向沉稳的人多偏爱中性色、灰色与冷色。

三、轻重感和软硬感

决定色彩轻重感的主要因素是色彩的明度和纯度。明度高的色彩感觉轻,明度低的色彩感觉重。在同明度、同色相条件下,纯度高的感觉轻,纯度低的感觉重。在色彩的色相上,暖色的黄、橙、红给人轻的感受,冷色的蓝、蓝绿、蓝紫给人重的感觉。

色彩的软硬感与色彩的明度和纯度的关系最大。明度高、纯度低的色彩具有柔软感,如粉红色调、淡紫色调、淡黄色调等;明度低、纯度高的色显得坚硬,如蓝色调、蓝紫色调、紫红色调等。

当然,色彩的轻重感、软硬感还体现在色彩呈现出的物象肌理质感上,如水质、纸质、木质、金属等质地给人的轻重感和软硬感是完全不同的。

四、华丽感与朴素感

色彩三要素的改变,对于色彩呈现出的华丽感与朴素感都有一定的影响。从色相上看,暖色给人的感觉华丽,而冷色给人的感觉朴素。从明度上看,明度高的色彩给人的感觉华丽,而明度低的色彩给人的感觉朴素。从纯度上看,纯度高的色彩给人的感觉华丽,而纯度低的色彩给人的感觉朴素。在色相环中,互补色组合的色彩构成相对于近似色、邻近色组合的色彩构成所呈现出的华丽感较强。

五、积极感与消极感

色彩因色相、纯度、明度、面积、图形等因素,在视觉上会产生积极感和消极感。一般来说,对积极感和消极感影响最大的是色相,其次是纯度,最后是明度。

从色相上看,红、橙、黄等暖色,是令人兴奋的有积极感的色彩;蓝、蓝紫、蓝绿等给人的感觉是沉静而消极。从纯度上看,不论是暖色还是冷色,纯度高的色彩要比纯度低的色彩在视觉上更具刺激性,给人以积极感。从明度上看,同纯度、不同明度的色彩,明度高的色彩一般比明度低的色彩积极感强,低纯度、低明度的色彩则给人消极感。低明度的无彩色最为消极。在色彩构成中,如果需要营造色彩的积极感或者消极感,一定要对色相、纯度、明度进行适当的调整,使画面不失节奏和韵律感。一句话,积极的色彩是前进的、活跃的,消极的色彩则会自然地后退、凝滞。

六、明快感与忧郁感

色彩的明快感与忧郁感主要同明度和纯度有关。色彩对比度的强弱也影响着色彩的明快感和忧郁感,对比强者趋向明快,对比弱者趋向忧郁。高明度基调的配色容易取得明快感,纯色与白组合更具有明快感。低明度基调的配色,灰暗浑浊,容易产生忧郁感,而浊色与黑组合更具有忧郁感。在无彩色系列中,黑与深灰容易使人产生忧郁感,白与浅灰容易使人产生明快感。

七、兴奋感与沉静感

从色相上看,红、橙、黄色具有兴奋感,青、蓝、蓝紫色具有沉静感,绿与紫为中性。偏暖的色系容易使人

兴奋,偏冷的色系容易使人沉静。从明度上看,高明度的色彩兴奋感强,低明度的色彩沉静感强。从纯度上看,高纯度的色彩兴奋感强,低纯度的色彩沉静感强。色彩组合的对比强弱程度直接影响着兴奋感与沉静感,对比强的色彩容易使人兴奋,对比弱的色彩容易使人沉静。

八、舒适感与疲劳感

色彩的舒适感与疲劳感,实际上是人受色彩刺激后生理和心理的综合反应。一般来说,纯度过强、色相过多、明度反差过大的对比色组容易使人产生疲劳感。凡是视觉刺激强烈的色或色组都容易使人产生疲劳感,反之则容易使人产生舒适感。而过分暧昧的配色,因视觉分辨困难,也容易使人产生疲劳感。红色刺激性最强,容易使人产生兴奋感,也容易使人产生疲劳感。绿色与紫色为中性色,是色彩视觉中最为舒适的色彩。对比强的色彩空间容易产生视觉疲劳,对比弱的色彩空间让人产生视觉舒适感。

第二节　色彩的联想

人类从原始社会起,就懂得使用色彩来表达情感,不同的民族都拥有自己象征性的色彩语言。每一种色相,当它的纯度和明度发生细微变化或者处于不同的颜色搭配关系时,颜色的性格也就随之发生变化。

红色为热情色。红色在视觉上有一种迫近感与扩张感,给人以活泼、生动和不安的感觉。在中国,红色作为最喜庆的色彩,饱含着一种力量和热情,象征喜庆、热情、幸福、革命等,同时又象征着危险。红色调元宵节海报如图5-1所示。

橙色为活泼色。橙色比红色明度高,是所有色彩中最温暖的颜色,让人兴奋的同时,具有富丽、辉煌、炽热的感情意味。橙色与蓝色的搭配,是补色对比,具有强烈、响亮的视觉效果,可作为富贵色,也用作警戒色。创意橙发笑脸女孩如图5-2所示。

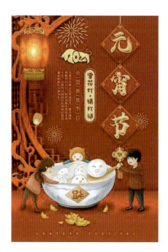
图5-1　元宵节海报

图5-2　创意橙发笑脸女孩

黄色为愉快色。黄色是有彩色系中最亮的色,具有一种尖锐感和扩张感,具有不和谐性。在中国古代,黄色是帝王的色彩,象征着财富和权力。黄色象征日光时,成为照亮黑暗的智慧之光。黄色与红色色系搭

配会产生辉煌华丽、热情喜庆的效果;与蓝色色系搭配会产生淡雅宁静、柔和清爽的效果;与黑色、紫色搭配,可以使黄色具有无限扩张感。阳光下黄色的花卉如图5-3所示。

绿色为单纯色。绿色象征着生机勃勃的生命,非常美丽、优雅。绿色调植树节公益广告如图5-4所示。

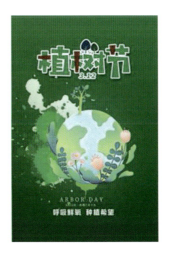

图5-3 阳光下黄色的花卉　　　　　　　　图5-4 植树节公益广告

蓝色为镇静色。蓝色是永恒的象征,是最冷的颜色,代表着广阔的天空和深不可测的海洋,具有沉静、冷淡、理智、博爱、透明等特性。蓝色在西方表示名门血统,是身份高贵的象征。浅蓝色系明朗而富有青春朝气,为年轻人所钟爱;深蓝色系沉着、稳定,是中年人普遍喜爱的色彩。

紫色是神秘色。紫色光是波长最短的可见光,美丽而神秘,既富有威胁性,又富有鼓舞性。紫色象征虔诚,是高贵庄重的色彩,给人以高雅的感觉。深紫色则有沉重、庄严的感觉。较暗或含深灰的紫,易给人以不祥、腐朽、死亡的印象。含浅灰的红紫或蓝紫色,有着类似于太空、宇宙色彩的神秘感。

白色为轻柔色。白色意味着纯粹和洁白。白色在我国象征着死亡,但在西方象征爱情。康定斯基认为:"白色,似是无声又有声,它像音乐中的休止符,是乐曲的组成部分,它的沉默不是死亡,而是有无尽的可能性。"

黑色是庄重色。黑色象征着高贵、稳重,在视觉上是一种消极性色彩,使人们想到黑暗、黑夜、寂寞、神秘,意味着悲哀、沉默、恐怖、罪恶、消亡、严肃、含蓄、庄重、解脱等。

灰色为柔和色。灰色是白与黑的混合色,具有柔和、高雅的意味。灰色可分为深灰、浅灰、中性灰等不同的明暗层次。深灰色具有与黑色相类似的特征,沉稳、厚重;浅灰色具有与白色相类似的特征,明快、高雅、轻盈;中灰色是最被动的色彩,需依靠邻近的色彩获得生命。

第三节 色彩的采集与重构

一、色彩的采集形式

色彩的采集与重构的构成方法,是在对自然色彩和人工色彩进行观察、学习的前提下,对色彩进行分解、组合、再创造的构成方法,也就是将自然界的色彩和人工组织过的色彩进行分析、采集、概括、重构的过程。

色彩的采集与重构一方面分析原来的色彩组成的色性和构成形式;另一方面,打散原来的色彩形象的组织结构,在重新组织色彩形象时,注入自己的意念,构成新形象、新色彩形式。

色彩的采集范围相当广泛。一方面,可以借鉴古老的民族文化遗产,从一些原始的、古典的、民间的、少数民族的艺术中获得灵感;另一方面,可以从变化万千的大自然,以及异国的风土人情、各类文化艺术中获得灵感。归纳起来有自然色的采集、传统色的采集、民间色的采集、图片色的采集4种形式。

1. 自然色的采集

浩瀚的大自然,丰富多彩,变化无穷,向人们展示着迷人的色彩。如蔚蓝的海洋、金色的沙漠、苍翠的山峦、灿烂的星光……有春、夏、秋、冬的色彩,有晨、午、暮、夜的色彩,有植物色彩、矿物色彩、动物色彩、人物色彩等。这些美丽的色彩能引起人们美好的情感。历来许多摄影艺术家长期致力于对大自然色彩的研究,对各种自然色彩进行提炼、归纳、分析,开拓新的色彩思路。

自然色的采集与重构如图 5-5 所示。

2. 传统色的采集

所谓传统色,是指一个民族世代相传的,在各类艺术中具有代表性的色彩特征。我国的传统艺术包括原始彩陶、商代青铜器、汉代漆器、陶俑、丝绸、南北朝石窟艺术、唐代铜镜、唐三彩、宋代陶瓷器等。这些艺术品均带有各时代的科学文化烙印,各具典型的艺术风格,各具特色的色彩色调和不同品位的艺术特征,这些优秀文化遗产中的许多装饰色彩都是我们今天学习的最好范本。

3. 民间色的采集

民间色,是指民间艺术作品中呈现的色彩和色彩感觉。民间艺术品包括剪纸、皮影、年画、布玩具、刺绣等流传于民间的作品,在这些无拘无束的自由创作中,寄托着真挚纯朴的感情,流露着浓浓的乡土气息与人情味。在今天看来,它们既原始又现代,极大地激发了画家与设计者的创造性。

4. 图片色的采集

图片色,是指各类彩色印刷品上好的摄影色彩与好的设计色彩。图片内容可能是都市夜景,也可能是平静的湖水,可能是稻田,可能是秋天的红叶,可能是红花绿草,可能是建筑物……图片内容可以包括世上的一切,不管它的形式和内容怎样,只要色彩美,就值得我们借鉴,就可以作为我们采集的对象。

图片色的采集与重构如图 5-6 所示。

图 5-5 自然色的采集与重构

图 5-6 图片色的采集与重构

二、色彩的重构形式

重构,是指将原来物象中美的、新鲜的色彩元素注入新的组织结构中,使之产生新的色彩形象。重构有以下形式:

整体色按比例重构。将色彩对象(自然的和人工的)完整地采集下来,按原色彩关系和面积比例,做出相应的色标,按比例运用在新的画面中。其特点是主色调不变,原物象的整体风格基本不变。

整体色,不按比例重构。将色彩对象完整采集下来,选择典型的、有代表性的色,不按比例重构。这种重构的特点是既有原物象的色彩感觉,又有一种新鲜的感觉。由于比例不受限制,可将不同面积大小的代表色作为主色调。

部分色的重构。从采集后的色标中选择所需的色进行重构,可选某个局部色调,也可抽取部分色。其特点是更简约、概括,既有原物象的影子,又显得更加自由、灵活。

形、色同时重构。根据采集对象的形、色特征,经过对形的概括、抽象的过程,在画面中进行重新组织。这种方法效果较好,更能突出整体特征。

色彩情调的重构。根据原物象的色彩情感,色彩风格做"神似"和重构,重新组织后的色彩关系和原物象非常接近,尽量保持原色彩的意境。

第四节
色彩构成在环境艺术设计中的应用

一、色彩构成在室内设计中的应用

室内设计中常运用色彩的冷暖感受来强化空间的氛围,以达到预期的设计目的。在家装中,在聚会的空间和娱乐空间中,常常采用暖色系的色彩,营造温馨的空间氛围;在一些需要使人放松平静、禅意的空间中,通常会用冷色系的色彩。

在室内设计中也常运用色彩的前进感和后退感。一般来说,暖色系、明度高、纯度高的色彩,具有前进、突出、接近的效果;而冷色系、明度低、纯度低的色彩,给人一种后退、凹进、远离的感受。

一种色彩可能会同时具有前进和后退两种特点,取决于这种色彩和周边色彩的对比关系。色彩的前进和后退的强烈程度,常常取决于物体在空间中的活跃程度。在设计中,通常空间主体物的颜色选择较为活泼,较为突出。

色彩的轻重特性也会影响室内色彩的搭配。人眼虽然不具备测量重量的能力,但在长期的生活中,脑中形成了一些对物体轻与重关系的直接体验,这种经验会使人对物体产生习惯性的认知。一般来讲,色彩的轻重感,主要受色彩的明度、纯度的影响。明度高、纯度高的物体相对轻一点,比如亮黄色、浅灰色等;明度和纯度低的显得重,如深色系和黑色。

色彩的轻重是一种主观的意识,会随着周围环境的变化产生差异。在室内设计中,通常天花板会采用

明度较高的色彩,给人以轻快的感受;墙面和地面往往使用纯度和明度较低的色彩,这样给人以稳定的感受,心理感觉比较舒服。在一些较为高大的室内空间,有时顶棚采用明度、纯度较低的色彩,如黑色和深色系,这样会使顶部显得较重,具有缩小空间的作用。

色彩的大小也会影响到室内色彩的配置。每个物体和空间都有固定的物理尺寸,但它的表面如果涂有色彩和图案,我们观看时与它的实际大小就会有差别。在室内设计中,常常利用这种特性进行设计。通常纯度高、明度高以及暖色系的色彩具有扩张的作用,因此物体显得比较大;相对来说,明度低、纯度低和冷色系的色彩具有收缩、内敛的作用,因此,装饰有这种色彩的物体就会显得比较小。同样面积的红和绿,给人的感觉红色比较大,绿色比较小。在室内设计中,设计师往往采用色彩来改变物体的尺度、体积和空间感,使室内各部分尺度关系更为合理。室内的主体物通常会使用明度高和纯度高的色彩来装饰,达到突出的目的。色彩的出现形式也会影响它的视觉尺度,一般来说,同样面积大小的纯色要比图案类的色彩显得更大、扩张感更强。

在设计中充分考虑色彩对人的视知觉的能动影响,并考虑使用者的要求,能够创造出令人满意的室内空间效果。

二、色彩构成在景观环境设计中的应用

英国著名心理学家格列高里认为:"视知觉对于人类有重要的意义——它是视觉审美的核心,深刻地影响我们的情绪状态。"在现代景观设计中,设计师往往应用色彩的文化与心理知觉原理,探索景观色彩对视觉心理造成的影响,使之具有一定的情感表现力,并结合象征性的结构,成为有生命力的景观元素。

景观色彩分为自然色彩和人工色彩。自然色彩变化大,人工色彩相对固定。景观环境的基调色多是生物色彩,如植物的色彩,其在景观环境中所占的比例最大,非生物色彩与人工色彩点缀其间。通过调节人工色彩,可以达到与自然色彩的协调。

1. 景观色彩的调和性和对比性

景观环境色彩组合大致有两种:类似色的组合和对比色的组合。类似色的组合,如景观环境中的树木和草坪,不同种树木的不同纯度、明度的绿色组合就属于类似色的组合。这种色彩组合具有统一性强、素净、安静、柔和的特点,但易造成单调感。景观环境中自然色彩与人工色彩可形成对比色的组合。这种色彩组合给人的感觉鲜明、强烈、反差大,往往可达到较好的景观效果,但也要防止过分强烈,以免造成跳跃、不统一感。

类似色的组合画面统一、协调,形成的视觉效果易于被人接受,但这种适应感,时间一久,便会产生单调、乏味的感觉,不能满足视觉生理需求。我们的视觉具有不断要求全光谱的视觉生理需求,需要有相对应的补色,以达到心理平衡和安定之感,这也就是视觉残像产生的原因。因此除了类似色的组合,还应注意对比色的应用。在景观环境中,绿色植物的色彩与山石、水体等可以形成类似色组合,也可以与花卉、叶色变化的植物形成对比色组合。有目的地进行选择和利用,就能够形成既统一协调又具有对比的色彩关系。建筑、小品、铺装、人工照明等属于人工色彩的对象范畴,设计师采用主观设色,便可以形成或者类似或者对比的色彩组合关系。如法国拉·维莱特公园中的红色建筑与周围的环境形成强烈对比,给人以视觉刺激。

2. 景观色彩的知觉属性

景观设计应巧妙利用色彩的冷暖性。一般来讲，在炎热地区，适宜采用白色、浅淡色、偏蓝偏绿的冷色，这样给人一种凉爽、舒适的感觉；而在寒冷地区，适宜采用暖色，如偏红、偏黄的色彩，或者在中性色系中设局部暖色，增加温暖感。这是通感引起的视觉要求。

景观色彩组合应注意色彩的面积对比、主次之分。"五彩彰施，必有主色，以一色为主，而它色附之"，色彩组合要有主次之分，不能群龙无首、杂乱无章。

可以利用带有某种色彩倾向的灰色，如蓝灰、黄灰、米灰等色，并辅助以鲜明色彩，烘托主体。这种灰色易于与其他色彩组合，以其安定、幽静、温柔的精神特性，给人以安静、平和的心理感受，可用于建筑、小品、铺装等人工色彩。

3. 景观色彩对使用对象心理年龄特征的考虑

按照使用对象不同，景观环境大多分为儿童活动区、青少年活动区和老年人活动区。这些不同的年龄组有不同的审美偏好。儿童一般好奇心强、色感较单纯，喜爱一些单纯、鲜艳而对比强烈的色彩组合，因此儿童活动区宜使用明度高、纯度也高的红、黄、绿、蓝等色彩组合。此外，由于儿童好动，应注意形成暖色调。青少年大多性情强烈，有着活跃的朝气，偏爱明快与活泼的色彩组合。因此，青少年活动区可考虑明度高、中等纯度的暖色的运用，色彩组合应注意对比色与类似色的组合兼而有之，并能形成视线焦点。老年人喜静，好回忆往事，性情沉稳，视觉需求中以视觉经验为主，与流行色常保持一定的距离。所以，在景观的色彩组合上尤应注意类似色的运用，以求得和谐的冷色调，但景观中也应考虑暖色的点缀，以免色彩组合过于平淡。

景观环境中的体育活动区的色彩组合应与它的用途相协调，适应其特点。宜选用活泼、单纯的中性色，这样不仅不会影响运动员的注意力，而且不失运动场活跃的氛围。

虽然不同功能分区有不同的色彩组合要求，但总体来说，整个景观环境的色调应有统一感，即在整体与各功能分区的关系、各功能分区与各景点的关系上做到"大调和、小对比"。

4. 景观色彩的人文象征意义

根据法国色彩学家朗科洛关于色彩地理学的分析，地域和色彩是具有一定联系的，不同的地理环境有着不同的色彩表现。巴拉甘是二十世纪墨西哥庭园景观设计的著名建筑师，各种色彩浓烈鲜艳的墙体的运用是巴拉甘设计中鲜明的个人特色。

巴拉甘出生在墨西哥的瓜达拉哈拉的乡村。他作品中的色彩是他对生活的热爱与体验，源于童年时在农场环境中成长的梦想，以及心灵深处对本土文化的赞美和回忆。他设计庭院环境常运用各种色彩浓烈的墙体，成为其鲜明的个人特色，以后这些色彩不同的墙体成为墨西哥建筑的重要设计元素。巴拉甘喜欢鲜艳饱和的色彩，一般建筑师不敢用的粉色、红色、黄色、蓝色却是他的最爱。他的粉红色墙被誉为"巴拉甘粉"，其颜色接近墨西哥国花大丽菊，它是墨西哥传统的自然成分染料，多数由花粉和蜗牛壳粉混合后制成。绛红色涂料来自墨西哥的一种昆虫，由工匠把昆虫收集后碾碎获得。

巴拉甘作品圣·克里斯特博马厩（见图5-7）用了大面积的粉红色墙体。鲜艳的色彩在阳光下更加饱和，营造出梦幻的氛围，呼应墨西哥传统建筑中的红、黄、蓝三原色。在他的理解里，每一种色彩都有特定的

含义,深红代表太阳的升起、生命的诞生和鲜血,黄色代表谷物、能量,蓝色是天空、水和雨的色彩,绿色是蔬菜和翡翠的色彩,白色预示着变化、希望,而黑色象征着太阳的离去、黑夜和死亡。

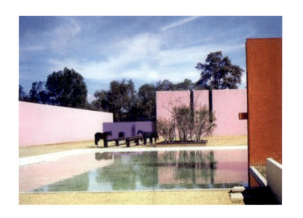

图5-7 圣·克里斯特博马厩 巴拉甘

思考与练习

1. 从色相环中选择几种颜色分别表达色彩的冷暖感、轻重感、远近感。
2. 利用色彩的采集与重构方法,制作一幅装饰画。
3. 以"色彩构成在服装中的应用"为主题制作一个课件。
4. 以"色彩构成应用案例分析"为主题制作一个课件。

第三篇 立体构成

Goucheng Sheji

第六章
立体构成概述

> **本章要点**

1. 掌握立体构成的概念；
2. 了解立体构成的教学任务和目标；
3. 掌握立体构成的基本要素。

立体构成是一门研究在三维空间中如何对材料形、色、质等心理效能和材料强度、加工工艺等物理效能，按照一定的立体造型原则进行组合，形成富于个性的美的立体形态的学科。立体构成改变了传统的工艺美术审美习惯，凸显了抽象思维和抽象表现形式在空间构成中的学理价值，因而立体构成也称为空间构成。立体构成是现代设计院系普遍开设的一门培养学生空间创造能力与实践动手能力的重要基础课程。

第一节 立体构成的概念和意义

立体构成是以三维的实体形态呈现出来的，强调空间造型的变化，要求结构符合力学要求，并与材料的质感和工艺息息相关。不同材料的制作工艺，直接影响立体构成的形态呈现和形式语言表达，立体构成是空间艺术与科学技术结合的产物。进而言之，立体构成是用一定的材料，以视觉为基础，以力学为依据，将形态要素点、线、面、体块，按照一定的形式美法则进行组合重构，用以研究形态组成基本规律和探索构成基本原理的学科。

立体构成教学训练的目的就是为现代设计打基础。它立足于形态元素组合的各种可能性的探索，而不考虑造型本身的功能与目标等具体因素，旨在讨论、研究立体造型的原理、规律和构造训练。

立体构成的学习、训练不是目的，而是提高、完善现代设计能力的重要手段。每一项练习必须从立体造型的角度去研究形态的可能性和变化性。

在整个立体构成的训练过程中没有具体目的的条件限制，如专门为某一种产品设计造型。因此，立体构成的价值在于可做到科学、系统、全面地掌握立体形态，以便将来应用于产品设计、包装设计、服装设计、工业设计、环境艺术设计等具体设计门类中。

立体构成的构思不是完全依赖于灵感，而是把灵感和严密的逻辑思维结合起来，通过逻辑推理的办法，结合美学、工艺、材料等因素确定最后方案，其目的在于培养造型的感觉能力、想象能力和构成能力，创造出来的作品可成为今后设计的丰富素材。

立体构成与平面构成两者既有相互联系又有区别。所谓联系，指的是二者都是一种构成训练，引导了解造型观念，训练抽象构成能力，揭示构成规律。区别在于立体构成研究的对象是三维度的实体形态与空间造型，结构上要符合力学的要求，材料也影响和丰富其形式语言的表达，其难度复杂于平面构成。

第二节 立体构成的基本要素

一、形态要素

世界上一切物体，无论动物、植物或人造物，其具体的形态，都可以概括为点、线、面、体块。点、线、面、体块是立体构成的基本造型要素。与平面构成中的点、线、面要素不同的是，立体构成中的点、线、面、体块是占有三维空间的实体。作为一种空间中的实体的点、线、面、体，可以从我们前面所学的平面构成转化形成，有较强的联系。

与平面构成研究点、线、面原理相似，之所以把物体归纳为点、线、面、体块，是根据立体空间构造特点进行分解得出的，同时也是依据视觉心理反应做出的，目的在于纯化形态语言，更好地理解立体构成的一般规律。

（一）点

点是一切形态的基础，是具有空间位置的视觉单位，具有积聚力，能吸引视觉的注意，可以形成聚合、向心的状态，点的有规律的间隔排列可以形成节奏感。

在立体构成中，点是最活跃的元素，其形态和大小由周围的环境决定，只要它在整个空间中具有积聚力，都可以称为点。单纯的点构成的立体构成作品并不多见，由于将点的形态固定在空间中，必须通过支撑物，如棍棒、绳索和其他形态的物体，因此点往往和线、面、体相结合构成立体形态。用于点的立体构成材料主要有石块、金属块、黏土、石膏、木块等，也可通过对面状材料和线性材料进行镂空来表现。

点构成如图 6-1 所示。

图 6-1　点构成　《柔软的》局部　金属、木　周可敏

（二）线

线在几何学中是点的延伸，单向排列时便构成直线，方向不断地渐次移动或转折就会变成曲线或折线，只有位置及长度，没有宽度和厚度。而在立体构成中，线是具有长度、宽度及深度的实体，具有很重要的形

式美感作用。线的立体构成常给人以纤细、流畅、轻巧、律动和透明的空间感觉。线可以形成外轮廓线,将形从外界分离出来。线还具有速度感,可以表现各种动势。

1. 直线

直线具有严肃、庄重、高尚、刚直等视觉性格,简洁明了,能表现出力量之美(见图6-2)。水平线具有静止、安定、平和、寂静的感觉。斜线具有速度感,有飞跃、向上、冲刺、前进的感觉,也有不安定感。

2. 曲线

几何曲线具有温暖的性格,有动力、弹力的感觉,常传达出一种柔软细腻的情感。自由曲线具有优雅的女性感,自然伸展,圆滑而富有弹性。

上海虹桥凌空SOHO如图6-3所示。

在立体构成中,直线、曲线等线条都具有深度,呈现出体积感。

图6-2 港珠澳大桥

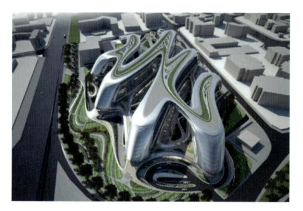

图6-3 上海虹桥凌空SOHO 扎哈·哈迪德

(三)面

面在几何学中为线移动的轨迹,只有位置、长度、宽度,没有厚度,可以分为直面和曲面,均有一种扩张感、延伸感。不同形状的面给人不同的视觉感受,如直面简洁单纯,几何曲面饱满、完美,自由曲面自然、丰富、温柔。面的基本形可分为规则面的基本形和不规则面的基本形两大类。

1. 规则面的基本形

圆形具有饱满、肯定、统一的视觉效果,能表现出运动、和谐、柔美的感觉。方形具有单纯、严肃、明确和规则的特征。三角形具有简洁、明确的空间和挑战性的视觉感。正三角形比较稳定;倒三角形极不稳定,呈现动态的扩张感。

2. 不规则面的基本形

任意形具有潇洒、随意的特点,体现洒脱、自如的情感。偶然形具有不定性和偶然性,以及自然的魅力和人情味。

(四)体

体是三维的,占有实质的空间,具有体积容量,有长方体、锥体、圆柱体、球体等。体分为几何平面体、几

何曲面体、自由体、自由曲面体等。

几何平面体指四个及四个以上的平面,以其边界直线互相衔接形成的封闭空间实体,如正三棱锥、立方体、长方体等,具有简洁、大方、庄重、安稳、严肃、沉着的特点。

几何曲面体是由几何曲面所构成的回旋体,如圆球、圆环、圆柱等,具有表面柔和、秩序感强的特点,能表达理智、明快、优雅、严肃、端庄等感觉。

自由体是指物体由于受到外力的作用和物体内部抵抗力的抗衡而形成的曲面形体,具有柔和、平滑、流畅、单纯、圆滑等特征。在产品设计中,经常使用有机形体表现优美的造型。

自由曲面体是由自由曲面构成的立体造型,包括自由曲面形体和自由曲面所形成的回转体,多为对称形。对称的自由曲面体能表达凝重、端庄、优美的感觉,如陶瓷器。

不同体块的建筑如图 6-4 至图 6-7 所示。

图 6-4　迪拜之框

图 6-5　埃及金字塔

图 6-6　国家大剧院

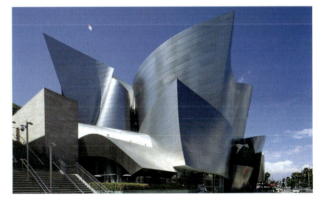

图 6-7　华特·迪斯尼音乐厅　弗兰克·盖里

二、材料要素

(一)材料的特性

材料是立体构成表现形式的物质基础,离开了物质材料立体构成就难以实现。因而丰富的物质材料的参与是立体构成中必不可少的条件。在立体构成的实际操作中,首先必须把视觉形态、逻辑思维落实到某种材料,才能创造出理想的造型。

物质材料的视觉功能和触觉功能是立体构成表达形式中不可忽视的重要组成部分。不同的材料会产生不同的视觉效果和心理感受,比如粗糙与细腻、冰冷与温暖、柔软与坚硬、干燥与湿润、轻快与笨重、鲜活与老化等。同时,即使同一形态,采用不同的材料也会产生不同的效果和感受。如同是面材,金属板使人感觉冰冷、坚硬;玻璃板使人觉得透明、易碎;木板让人感到温暖、舒适;塑料板让人感到柔韧、时髦。另外,在立体构成的材料肌理视觉上,表面光洁而细腻的肌理让人觉得华丽、薄脆;表面平滑而无光的肌理给人以含蓄、安宁的感觉;表面粗糙而有光的肌理让人感觉既沉重又生动;表面粗糙而无光的肌理,给人感觉朴实、厚重。

物质材料不仅决定了立体构成的形态、色彩、肌理等心理效应,还直接影响着立体构成的物理强度、加工工艺和加工方法等物理效能。因而,不同材料的物理特性都会直接影响和限制立体构成的制作加工,从而间接限制立体构成的完整度及审美价值。软与硬、干与湿、疏与密,以及透明与否、可塑与否、传热与否、弹性与否等物质材料特性和加工工艺,是进行立体构成时必须要考虑到的因素。所以,对材料的了解、材料的加工以及新材料的使用是立体构成学习、实训不可忽略的重要内容。

(二)材料的分类

立体构成材料的分类大致有三:一是按材质分为木材、石材、金属、塑料等;二是按自然材料和人工材料分为泥土、石块等自然材料与毛线、玻璃等人工材料;三是按物理性能分为塑性材料(水泥)和弹性材料(钢丝)等。

在立体构成作业训练中,最常见的材料有木材、纸材等。

木材是立体构成中比较简便的材料。木材是具有孔隙的有机材料,不同木材吸湿性、弹性和强度不同。木材具有温和、松软、轻快的心理属性,但是易出现变形、干裂、燃烧、虫蛀等现象。这在现实生活中应用材质时必须注意。木材的种类繁多,不同的木材的物理特性、木纹肌理等均有差异。

在立体构成中选择木节少、成本低廉、易于加工和造型的木材比较理想,如椴木、云杉、白松、杨树等。常用的加工方法是锯割、刨削、接合、弯曲和雕刻。

纸张材料是构成设计最为常用的材料。纸张是用植物纤维制成的,主要原料是麻类、稻草、麦秆、竹子、树皮和其他种类繁多的野生植物。纸的种类很多,按照原材料可划分为麻纸、皮纸、竹纸等。

纸在立体构成中属于很好的面材料。纸由于具有可塑性好、易定形、切割方便、种类繁多、价格便宜、对加工工具要求简单等特点,是最基本的材料,也是使用机会最多的材料。各种卡纸、手工纸、艺术纸和铜版纸都是立体构成中常常使用的纸张。

用纸材料做立体造型加工方便、简捷,常用的加工方法有折叠、弯曲、切割、接合等。折叠包括直线折叠、折线折叠、曲线折叠,折叠前最好用刀背刻划折叠线,以易于折叠。弯曲包括扭曲、卷曲、螺旋曲。切割分为直线切割、曲线切割、挖切。切割工具主要是美工刀、剪刀等。接合有插接、编接、粘接。粘接材料主要是双面胶、白乳胶等。

为了研究立体构成的表现形式的方便,往往从物体形态的角度出发,把材料分成点材、线材、面材、块材等。

线材的类型很多,有金属线材和非金属线材。比较方便学生使用的金属线材有电线、铁丝、铜丝、不锈钢管、铝合金管、针、钉等;非金属线材有棉麻线、丝、尼龙绳、毛线、竹签、塑料管、棉签、筷子等。

面材中金属面材有铝板、铝箔铜板、金属网等。非金属面材有软木板、纸张、吹塑纸、塑料板、石膏板等。

块材中的金属块材有各种低熔点合金等,非金属块材有石膏、石块、砖、石蜡、皂、松果等。

材料不同,使用的加工工具也不同。总的来说,立体构成材料加工所需要的基本的工具包括测量和放

样工具(直尺、角尺、画线锥和画线规等)、锯、钻孔工具、切削工具(木刨、木工凿、板锉、圆锉、半圆锉、三角锉、铁剪和多用刀等)、组装工具(老虎钳、台钳、鲤鱼钳、冲子、螺丝刀和锤子等)及其他各种工具。

不同材料形成的仿生构成如图6-8所示。

图6-8　不同材料形成的仿生构成

三、力学要素

在物理学中,力学是指一切研究对象的受力和受力效应的规律及其应用学科的总称。材料的力学性质是指材料在受力的情况下所呈现出的特性。研究材料在受力后形成的形态,有助于我们观察和理解造型的规律,并掌握创新造型的方法。在立体构成中,各种材料构件都具有抵抗外力作用的能力,并在运动过程中产生位移,从内部产生应力与应变。事实上,每个材料构件,由于处在结构中,都会承受来自外部的力,而部件所处的条件和环境,决定了其承受的外力大小。当外力作用于材料时,会给材料增加载荷,同时外力也会遇到来自材料的内力抵抗。由外力作用于材料构件所产生的载荷,在材料力学中具有特殊的意义和作用。在立体构成中,可以根据载荷的不同性质,有意识地进行应用,而求得构成的最佳表现方式。

不同材料的建筑结构如图6-9和图6-10所示。

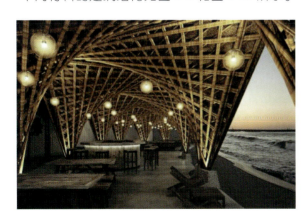

图6-9　竹结构

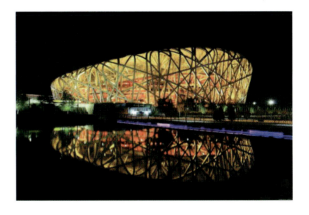

图6-10　钢结构　鸟巢

载荷依据性质可分为静载荷、动载荷和冲击载荷三种形式,每一种形式都是由它的运动形态决定的。静载荷产生的根本原因是重力效应,因而被人感觉为不变的载荷,这种形式看起来比较具有安定性。动载荷则充满着运动的因素,在人的视觉印象中产生动的感觉。它本身呈现运动态势,就像保龄球在

滑道板上的运动一样。

以强劲的撞击所产生的载荷称为冲击载荷,钢结构构件的铆接形式,就是利用强大的外力冲击铆钉完成的。冲击载荷具有力量感。

四、空间要素

与二维空间的平面构成不同,立体构成的空间是全方位的,对立体形态而言,空间是必不可少的组成部分,空间也是一种造型要素。

在立体构成中,形体的大小缩放及形态的变化,直接影响到空间的变化。

立体形态的空间有实空间和虚空间,实空间是立体形态所占有的真实的三维空间,而虚空间则是指环绕在立体形态周围的无形空间。立体形态依附于立体空间而存在。虚实空间相互依存,对立而统一,共同构成了形态的完整性。

> 思考与练习

1. 寻找发现自然界的各种物象及其形态变化规律,实地拍摄收集图片。
2. 选定一个具体物象,尝试进行结构提炼,再通过变形加工设计成立体形态。
3. 立体构成的基本特征是什么?
4. 简述学习立体构成的意义。

第七章
立体构成的形式美法则

> **本章要点**

1. 熟练掌握立体构成的法则——对比与调和、对称与均衡、节奏与韵律、比例与习惯；
2. 理解立体构成的构成形式与构成结构。

第一节 构 成 法 则

一个立体空间形态会给人生理和心理上带来某种反应，能给人以美或不美的感受。虽然每个人的感受不尽相同，但是人的社会属性要求人们对物质形态外在的审美情趣趋同，这种共同的审美特征就是立体感觉的形式美法则。

立体构成的形式美法则是建立在美学观点上的，经过前人的总结和不断发展用来说明设计元素所依循的结合原则。立体构成的形式美法则要区别于平面构成中的形式美法则，除了要注意形态上的点、线、面、体、色彩等因素，还应关注材料的选择、生产工艺技术等物质基础。

立体构成的形式美法则有对比与调和、对称与均衡、节奏与韵律、比例与习惯。

一、对比与调和

（一）对比

对比突出立体空间的矛盾性，强化对抗性，使事物差异增强、个性鲜明。合理地使用对比，有利于揭示和表现立体构成形态具有的独特性格，展现出丰富多变的客观空间物质世界。

对比是多方面的，同一件作品有形象、大小、长短、间距宽窄等的变化，也有空间的对比和疏密关系的对比。形象之间要有聚散与主次关系对比，还要有形象曲直的对比、运动方向的调和对比，以及明暗和色彩冷暖的对比等。

立体构成中，对比的因素有黑白、曲直、动静、高低、大小、虚实等。合理运用对比原理，能够增强形态的感染力与个性；但是如果应用不当，容易产生生硬、过于强烈、不符合视觉规律等不好的结果，需要考虑如何通过组合方式、比例关系、空间关系等使之协调起来。

（二）调和

调和指将各种矛盾体或者无秩序的事物进行合理有序的排列，使之存在于一个统一体中，并按客观审美要求存在。立体构成与平面构成、色彩构成一样，需要找出统一的因素，使空间的各个组成部分之间具有一定的联系，起到互相配合的作用，使立体构成整体协调。

二、对称与均衡

（一）对称

对称是一种常用的构图法则，是一种秩序构成方法。以中线为基线，左右两边的形态相同的构成方法，可使人感到端庄、稳定、大方和牢固。如红军长征湘江战役纪念馆外观设计采用严谨的对称构图，显得庄严、神圣、肃穆，如图7-1所示。

（二）均衡

均衡是指中轴两边形态不同，但由于形态大小、放置位置的关系等在视觉上产生一种平衡感。均衡的各造型要素不等形，但是在相互调节下产生心理上的均等和安定感。稳定中有变化，整体造型给人以活泼、轻快的感觉，富有动感之美。这种非对称的构图形式在心理上给人以平衡感，打破了对称方式的束缚，形态放置灵活，十分受人欢迎（见图7-2）。影响构成均衡美感效果的立体构成因素有体量的虚实、各元素间的位置关系、材料与色彩的运用等。

图7-1　红军长征湘江战役纪念馆

图7-2　许昌市三国景观雕塑

三、节奏与韵律

（一）节奏

立体构成的节奏，是以同一立体形态进行反复、渐变、交替所形成的有秩序和有规律的运动形态。丹麦建筑家伍重在设计悉尼歌剧院时，将每组薄壳结构弧面进行渐变，使其组与组、群与群之间形成悉尼歌剧院特有的强烈的节奏感。

（二）韵律

在立体构成中，韵律伴随着节奏出现，通过有规律、有秩序的重复、渐变、交错、起伏等形式获得韵律感。

重复：通过色彩、形态、物质肌理、材质等造型要素有规律的间隔重复来形成立体构成的节奏和韵律。这种重复指单元形态有规律地逐次出现时，所形成的一种富有秩序感的统一效果，是和谐律动的主要因素。

渐变：在立体构成中，基本单元的形状、方向、角度、颜色等在重复出现的过程中发生连续渐变，避免因

重复产生的单调感。

交错:将立体构成中的一些元素,按照一定规律有条理地穿插叠加后产生视觉上的交错效果。这种韵律产生的动感比较强且生动活泼。

起伏:在立体构成中运用造型要素的高低、大小、虚实等起伏变化形成韵律,给人以波澜起伏的视觉感受。

节奏与韵律如图 7-3 和图 7-4 所示。

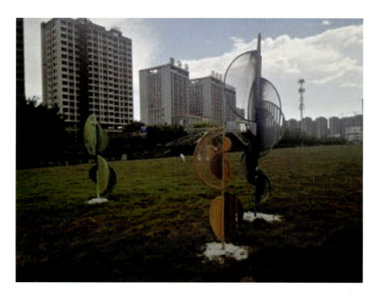

图 7-3 《鸢缘》 木、线 孙艺

图 7-4 艺术灯具

四、比例与习惯

比例的形式美法则是指整体形式中,处理部分与部分、整体与部分之间度量关系的法则。例如长短、大小、厚薄、高低等,在搭配恰当的原则下就能产生优美的比例效果。比例是形态整体与局部、形态局部与局

部之间关系数的量化。一些经典的比例关系具有很高的应用价值,如黄金分割比例0.618被公认为是最美的比例。比例具有科学性,给人严谨、规范、理性、秩序、完美的感受,但过于强调比例的数字化,会显得拘泥、呆板、冷漠、工业化。

习惯是人类心理对物质的形态关系,以及质与量的直观经验判断,判断的敏锐程度直接取决于每个人的实践经验,极为感性化。

第二节 构成形式与构成结构

一、单体形态

基本形不仅是平面构成中的重要设计单元体,立体构成中的单体形态研究,也具有重要意义。

立体构成中的单体形态,具有独立完整存在的构成意义。点材、线材、面材、体块都可以成为单体形态,其造型自由活泼,追求形态的完整性和个性。单体形态比复杂的形态对知觉刺激更持久,意义和视觉刺激更直接,在设计中要注意本身的单纯、简洁的形态,观者的理解、记忆,具有醒目、经济、传达迅速等特点。

二、单体的聚集构成

单体的聚集构成就是用简单体的立体造型作为单元形,根据创作设想,灵活地运用构成结构、构成法则组合在一起的造型。设计时应该考虑单体的衔接是否合理,重心是否稳定,造型的对比和协调,整体的统一与完整。符合形式美法则的作品容易表现出秩序感、韵律美和理性美。

立体构成的形式与平面构成的形式一样,也包括重复、渐变、对称与均衡、特异、近似等几种形式的构成。

相同的形在同一构成中出现两次及两次以上就叫作重复。它具有节奏和韵律感,是具有秩序数理美感的一种构成。重复构成又包含绝对重复和相对重复。绝对重复整体统一,但缺少变化,相对重复丰富些。

渐变是一种形状或者态势按照一定的规律向另一种形状或者态势逐渐变化的过程,包括形状、色彩、方向、位置以及构成结构等变化因素。

特异是在规律的秩序关系中,为了突出个别要素的表现而有意改变重复的一种构成形式,有大小、形状、方向、色彩、编排等表现因素。

近似是一种变化丰富而具有统一秩序的构成形式。"求大同、存小异"是对其构成形式的恰当总结。各种形态在形状、大小、色彩、肌理等方面按照共同的特点分类,保留或者回避其中不同的因素,运用各种共同的特征组织造型。

近似形各单元形近似而不相同,但又有相似而统一的造型特征,既有个性,显得变化丰富,又具有协调统一性,有很强的秩序美感。

三、构成结构

构成结构是单元形依从的骨格,支撑和控制着单体向复合形体的繁殖。立体构成的构成结构的特点是立体性和空间性,是三维空间中单体向上下、前后、左右等方向发展的框架,具有规律秩序性和数理性较强的美感。

构成结构的类别有四种:

第一,网格式结构,即以运用数理原理的空间坐标的网格形式为骨格线,进行单元形构成,具有严谨的理性特征(见图7-5)。

第二,线性结构,在空间中形成直线、曲线、折线、环形排列等组合,有明显的方向性(见图7-6)。

第三,放射式结构,以一个固定中心向各个方向放射的结构形式,有极强的扩散感。放射形式也是一种构成形式,而从整体立体形态分析是以构成结构去把握的。

第四,旋转式结构,向两个方向以旋转发展的形式排列,具有节奏和韵律感。

图7-5　网格式结构的艺术灯　　　　　　　　图7-6　线性结构　《延》　光敏树脂　黄桥凤

思考与练习

1.利用节奏与韵律的形式美法则,创造一个富有秩序和变化的立体形态。要求基本形态相同,在点材、线材、面材、块材中任选。

2.选取三个不同的立体形态,如一个三棱锥、一个圆柱体、一个长方体,分别加入同一个形或者变化同一个元素,使三个形体具有相同的印象。要求手法简练,视觉效果统一。

3.简述立体构成的美学原则在设计中的应用。

Goucheng Sheji

第八章
立体构成的表现形式

> **本章要点**

1. 掌握半立体、线立体形态、面立体形态、块体立体形态的构成方法；
2. 理解立体构成在建筑设计与室内外环境设计中的应用。

立体构成的表现离不开材料、工具及加工技艺，其表现形式主要有半立体构成表现、线材排列构成表现、面材的插接与粘贴构成表现、块材的切割与集聚构成表现、综合立体形态的构成表现。

第一节 半立体构成

半立体构成也被称作 2.5 维构成，是从平面形象到立体形态的一个过渡。它是以平面为根基，在其表面进行立体化的表现，有浮雕、壁挂、折纸等形式，制作方式是对平面材料运用切割、折叠、弯曲、镂空、插接、粘贴、打钉等构成手段，使其产生立体的效果。通过对平面材料进行多种手段的变化，训练学生的立体思维和动手能力。半立体构成的应用很广泛，如墙面的浮雕、镂空雕花板的装饰、墙面的立体装饰画等。

半立体构成的材料主要有纸、塑胶板、泡沫板、木板、石膏、水泥、金属板、玻璃等；半立体构成的造型技巧有剪切、折叠、嵌集、粘贴等。

一、半立体构成的分类

（一）抽象构成

抽象构成是指运用加工变形手段，创作一个抽象的半立体形态，并使该形态具有美感以及如同音乐、数学中的节奏和韵律感，体现美的艺术效果（见图 8-1）。

（二）具象构成

具象构成是通过各种加工和变形的手段，来表现具象的人物、动物、风景、植物等各种题材（见图 8-2）。也就是运用高度概括和夸张变形的手段，体现具象物象的具体特征。同时要把握整体的结构安排和形式，锻炼对具象物的概括和提炼能力。如仿生卡纸浮雕类。

二、纸张半立体构成的制作手法

纸张半立体构成是通过一定的折压处理，使面材形成曲折、皱褶，需要材料具有一定的柔韧性、延展性，纸张不能太薄或太脆，否则非常容易被折断，形成缺口。

纸类材料的加工工艺主要有折纸工艺、纸雕与纸塑工艺、衍纸工艺。

图 8-1　抽象装饰画半立体构成　　　　图 8-2　具象装饰画半立体构成

（一）折纸工艺

折纸工艺有折屈、切割、压屈、粘贴、弯曲、插接等。

半立体的折纸一般有以下几种方式。

1. 直线重复折

在准确的图稿上，排列好棱面的连续顺序，切断线以实线表示，折屈线用虚线表示，并留出连接的粘接口，然后在要折屈的棱纸的背面用铁笔或刀尖划出浅沟，最后按折线进行折屈。

2. 直线反复屈折

将卡纸屈折成瓦楞立体。在此基础上进行横向反复屈折，便可构成一件"蛇蝮折"的造型，将折板构造围成筒形、球形或旋转体造型，于是就变成了完全的立体（见图 8-3）。

图 8-3　纸的屈折

3. 一切多折

在中心部位平行于纸边的线或对角线上切线，依线痕折出凹凸变化，使之呈现半立体效果（见图8-4）。制作中要考虑统一与对比、疏密变化等形式美的因素。

图8-4　一切多折

4. 多切多折

根据构图作自由切割，再通过折屈、压屈、弯曲等不同处理，构成半立体造型（见图8-5）。此练习可根据平面构成的渐变、放射、对比、特异等手法组织画面，切折后应体现出进深感。

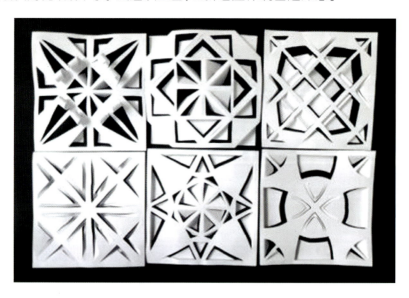

图8-5　多切多折

（二）纸雕与纸塑工艺

将纸张镂空、上翻形成立体浮雕，叫作半立体纸雕（见图8-6）。还可通过对纸张进行进一步加工，如剪成线条或者经过水的浸泡变成粉末状，然后用白乳胶或者其他胶液粘贴后，晾干形成浮雕效果，或者染色形成色彩的变化，制作成半立体。方格形纸浮雕如图8-7所示。

图 8-6　半立体纸雕

(三)衍纸工艺

衍纸工艺也称卷纸装饰工艺,是纸艺的一种形式,起源于十八世纪的英国,是流传在英国王室贵族中的一种手工艺术,极富装饰性。衍纸工艺,就是以专用的工具将细长的纸条一圈圈卷起来,成为一个个小单元,然后用这些小单元组合创作成一幅精致的装饰画(见图8-8)。

衍纸所用的纸可以有很多种颜色。在市面上最常见的是七彩纸,根据自己的设计,可以按照色彩构成的知识进行合理搭配,形成作品。也可以将一幅绘画或者照片改造为衍纸画。衍纸工具有各种外形和型号,有金属的、塑料的针以及胶水等。

图 8-7　方格形纸浮雕

图 8-8　衍纸艺术作品　学生作品

第二节 线材排列构成表现

一、线立体形态的特点

立体构成中的线是以长度为特征的材料实体,通常称这种材料为线材。线材的空间构成,既要考虑到结构,又要考虑到空间的深度感、方向感和韵律感。

线的种类很多,直线具有速度感、紧张感、明快感、锐利感等,曲线让人感觉柔软、丰满、优雅、节奏轻快。线的疏密可使人产生一种空间感和距离感。立体构成中,线比在平面造型中更能全面深入地展现出其特性,也更具立体空间的魅力。

线的紧密排列会产生面的感觉,线材构成所表现的形体具有半透明的效果,看起来空灵有韵律(见图8-9)。按照构成美的法则运用不同方式(放射式、重复式、渐变式、近似式、对称式、均衡式、自由式等)进行线群的集合,就会产生独特的美。能表现出各线面间的交错是线材构成空间立体造型所独具的特点。

线材可分为硬材和软材两大类。

硬质线材有一定强度,有比较好的支撑力,构成可不依托支架,多用线材排列出叠加组合的形式构成,再用粘接材料进行固定,构成具有强烈的空间感、节奏感和运动感。硬质线材主要有木条、金属条、塑料细管、玻璃柱等。

硬质线材可以先确定支撑框架,构成后撤掉临时的支撑,保留硬质线材构成效果,而软质线材有时需要依赖框架的造型变化而变化。软线构成具有轻巧、空灵、排列成面的特征,有较强的紧张感。自然界典型的软线形态就是蜘蛛网。软线材料强度较弱,柔韧性和可塑性好。软线材料有一种是以有一定韧性的板材剪裁出来的线,像铁板、铝板、纸板、铜板、木条等;另一种是软纤维,如麻、棉、丝、化纤等软线或者软绳。软线构成可分为有框架构成和无框架构成两种。有框架构成是由几种单元线构成的框架连接而成,连接时应注意高低、左右、前后的关系变化。

线立体如图8-10所示。

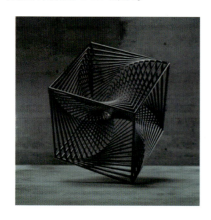

图8-9 线立体

图8-10 线立体 《花火》 镭射纸质吸管、钢球 欧阳丹

二、线立体的构成方法

线立体的构成方法大体分为线层构造、垒积构造、框架组构和线群拉伸构成等几种。

（一）线层构造

将硬线按照一定的方向有序地排列，形成富有韵律感和秩序感的立体空间造型，称作线层组织。在设计过程中，线的排列可以考虑在方向、大小以及空间位置上的重复、渐变、放射等变化，形成有秩序的单面排列或多面透叠的构成。线层构成的基本形式有垂直重叠、错位层叠和移位层叠。

（二）垒积构造

垒积构造是将线材按照一定的造型规律和艺术法则，像搭积木一样垒积起来，设计、塑造立体造型的构成，有插接、锁扣、粘接等方式。垒积组合的立体构成包括单体形态构成和转体垒积构成（见图 8-11 和图 8-12）。

图 8-11　线的垒积构造

图 8-12　转体垒积构成

垒积构造不限于相同的线体单元，线形和线材大小都可以进行渐变处理，再结合组框方式的变化，可以构成多种多样的立体造型。

（三）框架组构

以各种连接方式结合成一个基本框架单元，再按照造型规律和艺术法则组合成空间形态，称为框架组构。在设计中，基本框架可以在位置、方向上进行移动，形成重复、渐变、近似、穿插等有序变化效果，产生丰富的视觉美感。

框架基本形可以是正方形、三角形，也可以是曲线形、圆形等基本形。如图 8-13 和图 8-14 所示的线立体，以正方形线框作为基本单元，利用多个线框单元，通过错位、旋转、移动，形成重复、渐变等效果，以及多角度、多层次的节奏感。

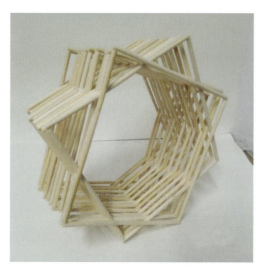
图 8-13　正方形线框重复组构　韦奇艳

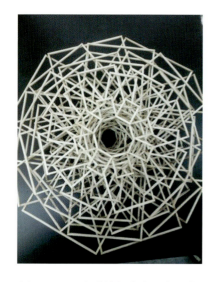
图 8-14　正方形线框渐变重复组构

(四)线群拉伸构成

线群拉伸构成是软线的构成方式,需要借助于框架定位,然后用成组、成群的软线拉伸连接,形成富有韵律的线立体空间(见图 8-15 和图 8-16)。

图 8-15　线群拉伸

图 8-16　纸线框拉伸

第三节　面材的插接与粘贴构成表现

一、面立体形态的特点

线移动的轨迹形成了面,面有直面和曲面两种。面立体,即各种面材组合构成的立体空间。面材构成的形态具有平薄与扩延感。面材构成《光影森林》如图 8-17 所示。

图 8-17　面材构成　《光影森林》　玻璃　顾丹丹

面材构成的应用非常广泛。建筑是以各种建材构筑的墙面、顶棚、地面的组合,服装是以各类面料构成的人体包装,商品包装是以各类材质创造形成的薄壳容器等。

面立体构成使用的材料较多,普通的白卡纸为最佳选择。这种纸比较挺括,便于切割和屈折,便于互相连接,加工起来较为方便容易。

二、面立体的构成方法

(一)面材的立体插接构成

面材的立体插接构成是在面材上预留缝隙,便于利用插口进行连接,通过互相钳制而成为立体形态。插接分为几何形体的插接和自由形体的插接两种。

1. 几何形体的插接

几何形体的插接是指用以插接的形体都是几何形体。这种插接形式又分为三种:单元形插接、表面形插接和断面形插接。其关键在于变化和处理插接面形,使之出现丰富多彩的视觉效果(见图 8-18)。

2. 自由形体的插接

用两个及两个以上的自由面形做插接,能表现出简洁、轻快、

图 8-18　插接　学生作品

现代的感觉。自由形体的插接在考虑造型的同时,还要考虑插接组合的位置,以创造出丰富的立体效果。

(二)层面排列

层面排列指用若干同类直面或曲面,在同一平面上(垂直或水平)进行各种有秩序(重复、交替、渐变、放射、近似等)的连续排列而形成一定的立体形态(见图 8-19)。

图 8-19　直立层面排列　《围城》　有机玻璃、金属　何亚妙

层面排列主要是通过单元形的位置移动来表现运动变化。

两个相邻单元形之间的位置关系有四种：前后排列、横向延长、四边延展、自由变化。

层面排列的形态特征是：正面是形的重叠，侧面则是线的集聚。形的变化形式有重复、交替、渐变、近似等；层面的排列方式一般为直线、曲线、折线、分组、错位、倾斜、渐变、放射、旋转等。

（三）曲面立体构成

平面的扭曲变化会形成曲面，曲面在占有空间的感觉上比体块稍次，但能表现出轻松愉快的效果。

曲面立体构成主要有切割翻转、带状构造、隆起构造三种形式。

切割翻转指的是将面材切割、扭曲、翻转而形成造型。

带状构造指的是带状的面材经卷曲、翻转，形成连续曲面的立体。

隆起构造是指将板材的中间隆起，如壳体。

曲面立体构成如图 8-20 和图 8-21 所示。

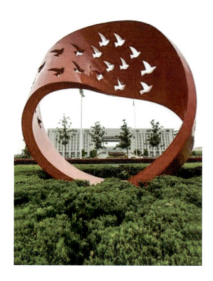

图 8-20　曲面立体翻转构成

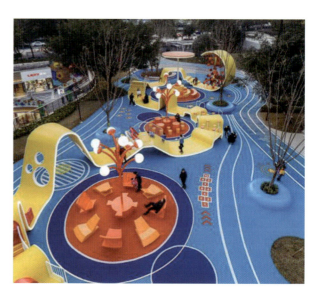

图 8-21　重庆金马仙踪城市游戏景观设计

第四节
块材的切割与集聚构成表现

一、体块形态的特点

宇宙空间多数物体是以体块的形态呈现的,如山川、星球、生物躯体、果实等。体相对于点、线、面来说具有厚重、稳定和充实感,并在体积上占有优势。

体块分实体、虚体、半实半虚体。实体内部充实,具有厚重感,如木头、石块、动物躯干;虚体是由面包围而成,内部为空,如气球、房屋、容器等;半虚半实体则较实体更具透气感,而比虚体则更具充实感,如海绵、蛋糕等。体块构成就是由具备体块特征的材料,按照一定的形式美法则构成新的形态。

我们日常接触的多数物体都具有体块的特点和形式,存在形态千变万化。体的形态对应于平面构成的点、线、面,可划分为块体、线体、面体等。

体块是塑造形体时使用较广泛的素材。实际应用中,立体构成作品都是通过体块的变化来体现的,不但可以表现出作品的造型美,还能充分表达其材质的质量和设计创意。体块的基本类型有直面体和曲面体,前者有明确的交线,后者没有交线。

二、体块类型

(一)几何多面体

几何多面体构成是训练学生认识形态的一种最基础的方法。利用纸材进行几何多面体构成,是基础训练最基本的途径之一。几何多面体有正多面体、半正多面体,也有异形多面体。正多面体、半正多面体如三棱锥、正方体、八面体、十二面体、二十面体等;异形多面体变化丰富,主要通过美的法则进行体面的变化。正多面体、半正多面体的制作已经有比较成熟的参考方法,如首先制作出多面体的整体造型,在此基础上通过进一步的加法和减法,形成复杂的结构,还可以通过镂空、翻卷、折屈、粘贴等方法获得进一步的装饰美化。

1. 柏拉图多面体(正多面体)

柏拉图多面体是因柏拉图及其追随者对它们所做的研究而得名,由于它们具有高度的对称性及次序感,因而通常被称为正多面体。柏拉图认为5种多面体结构是构成物质的主要元素,这五种多面体即正四面体、正六面体、正八面体、正十二面体、正二十面体;其他类型的多面体都是在此基础上发展而来的。这5种正多面体的特征为:每个立体都由等同的一种面型构成,面的顶角构成多面体的顶角,棱角外凸并且相等。

图8-22至图8-26所示是这5种多面体的结构展开图。

图 8-22　正四面体展开图　　　图 8-23　正六面体展开图　　　图 8-24　正八面体展开图

 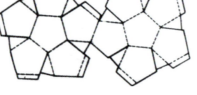

图 8-25　正十二面体展开图　　　　　　　图 8-26　正二十面体展开图

2. 阿基米德多面体（半正多面体）

阿基米德多面体是由 2 种或 3 种正多边形面组成的半正多面体，共有 13 种，特点是边长相等。

半正多面体，是指由一种或多种正多边形面组成，而又不属于正多面体的凸多边形。因为阿基米德曾研究半正多面体，故有人将半正多面体中的一类称作阿基米德多面体。

通过改变多面体的面、角、线，如挖切、凹凸、附贴等，可使多面体产生变化多端的效果，如截半十二面体、截角十二面体、截半二十面体、截角二十面体、削棱截角立方体、大削棱截角立方体、削棱截角十二面体、大削棱截角十二面体、扭棱立方体、扭棱十二面体。截半立方体及其展开图如图 8-27 和图 8-28 所示。截半十二面体及其展开图如图 8-29 和图 8-30 所示。

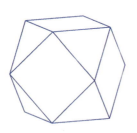 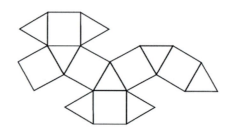

图 8-27　截半立方体　　　图 8-28　截半立方体展开图

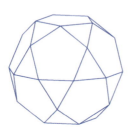

图 8-29　截半十二面体　　　图 8-30　截半十二面体展开图

3. 异形多面体

由几何多面体派生出来的异形多面体,造型丰富多样,可以根据构成设计美的法则,如重复、渐变、近似、放射等,构成获取更多的体块变化。异形多面体如图 8-31 所示。

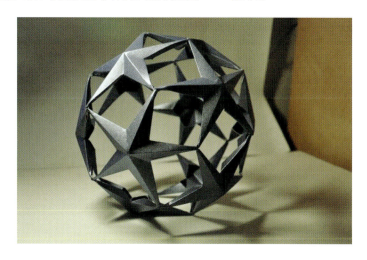

图 8-31　异形多面体

4. 几何多面体的二次加工

在几何多面体构成中,多面体一个完整的平面可以做凹入或凸起构成,形成轻盈或坚实的感觉。边的形状可以由直变曲,也可以进行凹凸变化。角可以内陷,内陷时折叠的线可直可曲。

正多面体的附加变化如图 8-32 所示。

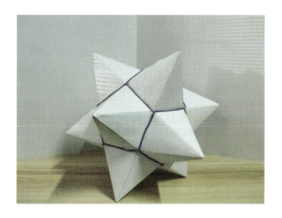

图 8-32　正多面体的附加变化

5. 几何多面体的装饰与分解

在立体构成的造型中,几何形体块的造型最为常见。立体几何形有球体、立方体、圆柱体、圆锥体、方柱体和方锥体等几种基本形体。可以是实心的单独体块,也可以是体现空间感的空心体块。如果加以物理外力作用,进行拉伸或挤压,使这几种基本形态发生变形,便可以创造出许多新造型。也可以把这些相同或不同的单体加以组合,产生出丰富的形态。

正十二面体的镂空装饰如图 8-33 所示。

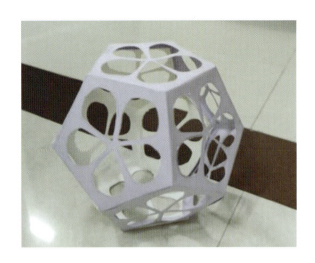

图 8-33　正十二面体的镂空装饰

立体造型中的球体,在美学上象征着美满、团圆和凝聚力。球体构成是自然形态向艺术形态的飞跃。

(二)柱体

柱体根据截面不同,有圆柱体、方柱体、三棱柱、六棱柱、八棱柱等。根据材质不同可以有很多变化,其质感效果和肌理感各不相同。为了方便剪裁和雕刻,柱体构成的基础练习往往采用纸材。柱体是将平面纸张进行折叠或弯曲形成的,其受力能力随着材料的厚薄不同而变化。采用折叠方式构成筒形壳体时应注意整体的完整性,注意筒形壳体的直径和高度的比例、重点部位与非重点部位的尺度、粗细与强度的关系等。此外,要注意线型的曲直变化、凹凸错落的层次,既要统一,又要有主次、变化丰富。

可以将柱体表面进行二次加工,以获得丰富的变化效果。变化设计重点体现在界面线上,可通过对界面线进行弯曲、切割、凹凸等处理来增加结构的变化。另外,筒形壳体的变化也可体现在顶部、中部、底部,多采用分裂、弯曲、折叠、改变棱线的角度等方法获得。

柱状体如图 8-34 所示。

(三)锥体

锥体形状也是纸材料立体构成训练常见的造型。锥体包括圆锥体和棱锥体,棱锥分为三棱锥、四棱锥等。锥体造型尖锐刚劲,具有明确的指向性。锥体组合如图 8-35 所示。

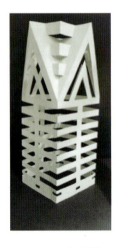
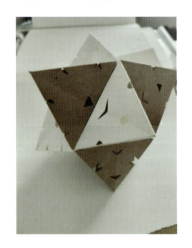

图 8-34　柱状体　　　　图 8-35　锥体组合

三、体块形态的构成方法

（一）分割法

将原形（通常为简单的形体）分割组合构成新形态的方法叫作分割法。分割后产生的部分叫作子形，子形重新组合获得新形。这种重新组合获得的整体造型由于块体之间具有形的关联性，在视觉上，很容易成为构造合理且有机统一的作品，即符合统一协调的构成美法则。

分割可分为等量分割、等形分割、比例分割等几种。

1. 等量分割

分割后的子形的体量和面积大致相当，而形状却不一样的分割称作等量分割。因为其分割产生的子形的形状相异，不容易协调，在构成处理时，要充分考虑原形对子形的作用，使之具有一定的完整感，使几个子形统一起来。

2. 等形分割

分割后的子形相同叫作等形分割。分割后，因为子形相同，很容易协调，因此，在构成新的形态时会有较大的处理余地。子形的重新构成是造型的关键。

3. 比例分割

人类追求数理美感的历史十分悠久。早在两千多年前，古希腊雅典学派的算学家欧道克萨斯首先提出黄金分割。黄金分割指的是把一条线段分为两部分，使其中一部分与全长之比，等于另一部分与该部分之比。人们追求的优美的数字比例，应用于几何形体的分割容易产生和谐的形式，进而形成和谐的体块。数字美学用于体块造型的构成方法是按照体块形态、体量的比例关系进行比例分割，使分割后所产生的形态具有秩序和逻辑美感。

（二）变形法

变形法是指将原形进行变形，使其产生要瓦解原形的倾向，从而获得形态上的创新。很多雕塑艺术大师和建筑设计大师往往通过扭曲、挤压、膨胀、倾斜、断裂等手法将体块进行变形，并重构为新的造型。也可以将几何形体向有机形体转化。

四、体块形态的立体组合构成

分割、变形获得的立体形态元素，依据形式美法则，重新组合，可以构成新的形态。组合形式主要有集聚组合和排列组合。

（一）集聚组合

集聚组合分为两种，一种是将两个及两个以上的单元形体进行组合，另一种是在形体切割的基础上进行重新组合。

集聚可以是近似形态的单元形体按照重复、近似、渐变、放射、对比、密集构成等方法重新组合,获得群体组合的形态。随着数量的增加,可使整体印象重复加深。如何构成或者控制构成的效果,体现了设计者的审美品位和创造力。在操作中,要注意强调韵律和节奏感、动态和方向性,并根据可变动的因素随时调整布置方式。

集聚组合中可以包括不同材质、不同形状(线状、面状、体块)的单元形组合。

镂空多面体的集聚如图 8-36 所示。

(二)排列组合

排列组合可以是若干不同的单元体组合或相同的单元体组合。不同单元体的组合可以是不同大小、不同形状的组合。如利用不同单元体做渐变式的排列可获得较好的效果,如由方至圆的渐变、由直至曲的渐变、由大至小的渐变。在渐变排列中要注意实体与空间的关系,以及空间位置的变化。相同单元体组合的变化有位置变化、方向变化、数量变化,可利用骨格式的排列方法,如渐变式排列、放射式排列、特异式排列、自由式排列等。

自由排列组合如图 8-37 所示。

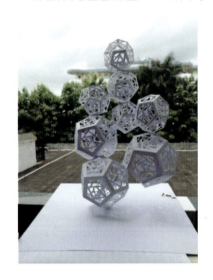
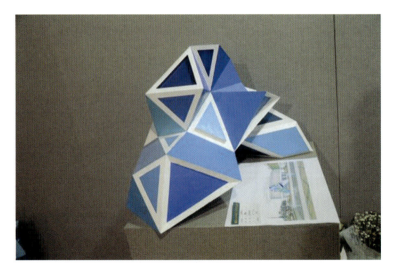

图 8-36　镂空多面体的集聚　　　　　　　　　图 8-37　自由排列组合 《璃彩》 曾桂旺

第五节
综合立体形态的构成

将线材、面材、体块等形态进行综合性的重组,构成新形态的立体空间造型,称作综合构成。

一、结构骨架构成

基本单元形按照一定形式的骨架组织起来,构成新形态,即为结构骨架构成。骨架指的是结构方式,有的骨架可见,有的骨架不可见。骨架的具体形式有网格式、线式、发散式、聚集式。

二、空间构成

空间是一个虚空的概念，既是无限的，也是无形的，利用空间来组织形体相对于平面更加复杂。在平面构成中的空间是相对于形而言的，图底、黑白、虚实等互为形体和空间。立体构成中的空间是相对于体块而言的，是形态对空间的围合、形态与空间的关系，是立体的。形是可以触摸的实体，空间是实体周围的虚形部分。在设计中，不仅要注意实体本身的造型，还要注意形与形之间的空白空间，包括空间的形态和距离、方向、位置、色彩等。

空间的心理属性对于设计综合立体构成很重要，不同的组织方式产生的空间感不同。把握好形体之间的空间距离是综合立体形态构成的关键。形体之间的距离太远，则相互之间失去关联，距离太近则容易看成是一个实体。不断调整形体之间的距离及形体的大小、方向感或动势是设计者反复琢磨、在实践中获得经验的极佳方法，最终的选择一般是反复斟酌、优化和多方考量的结果。

三、综合立体构成

综合立体构成人体可以分为动态构成、力学构成、空洞构成、仿生构成、软雕塑构成、光立体构成、装置观念构成等。

（一）动态构成

动态构成是一种根据物理学的动力因素完成的构成类型，主要依靠电力、机械力、风力、水力推动，以及光的跳跃闪动实现，有支撑力臂式、盘旋滚动式、悬挂风动式几种形式。

（二）力学构成

力学构成具有稳定、平衡的构图形式，尤其是在建筑方面随处可见，通过建筑力学原理形成如打桩地基、悬空的平台、圆形的拱门、大桥的斜拉索等形式稳定的建筑结构形态，给人以"惊险"的视觉美感。

（三）空洞构成

空洞、空间是现代雕塑中一种虚拟形态的表现，是一种能够产生无限审美想象的空间构成。空洞是在实体中钻孔打洞，通过不同造型手法创造出来的抽象的空间，符合中国古典哲学中的"有无相生"的观念。同时，空洞雕塑造型往往也与周围空间虚实相生，形成一个和谐互动的整体。

英国著名的雕塑大师亨利·摩尔的雕塑就是空洞构成的典范，其雕塑作品通过柔和地扭曲自然曲线和直线形成的造型来暗示人或动物的形态，极具纪念性、抽象性。他的探索起先来源于当时的原始艺术运动，逐渐将非西方艺术形式的影响带入现代主义实践中。"斜倚的人体"（见图8-38）是摩尔自20世纪30年代起就一直关注的主题，这个主题创作一直延续到他创作生涯的晚期。由图8-38我们看到一具斜倚着的身体，抽象的造型和看似不完整的造型，即空洞，引发人们的诸多想象，如女性、山脉、河流、神明等。单纯简洁的造型，因虚实相生的空洞而引发人们无穷的想象。几乎可以说，摩尔以后的许多作品都属于这一作品的变体。

空洞的大小、位置、形状能产生多种视觉效果，引发多种想象。在具象模仿的构成中，空洞可以是一个物象；在抽象的虚拟构成中，它又是意象的产物，令人产生种种联想。

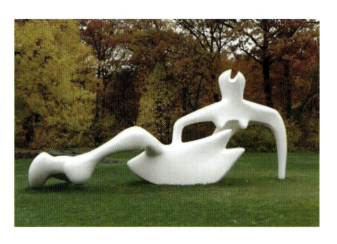

图 8-38 《斜倚的人体》 石膏 亨利·摩尔 1951 年

(四)仿生构成

仿生构成是通过夸张、简化、变形和秩序组合等创作手段,模仿自然界、生物界的一种造型形式,能够构成各种具有装饰美的人工形态。

(五)软雕塑构成

软雕塑是采用纺织品材料及各种化纤软性材质的构成,表现的方式有编织、缠绕、扎系、折叠、包裹等。软雕塑是当代室内装饰品的一种新样式,有立体雕塑,如立放或悬挂的摆件,也有壁饰和其他装饰艺术形式。软雕塑所用材料有硬有软,硬质材料如铁丝、钢丝、竹条、藤条、柳条等,软性材料如毛线、布条、麻绳、线绳、塑料等。软雕塑如图 8-39 所示。

(六)光立体构成

光立体,是一种科技感很强的特殊的艺术形式。在当代,光设计越来越引起人们的关注。尤其是在室内空间与景观空间,灯光的运用已经十分普遍。光立体除了有大小、形状、位置、形式以及色彩变化,与其他构成不同的是,还有光与影的动感变化。光构成分光体固定构成和投射动感构成,光体固定构成指的是发光体依附于造型本身,固定不动;投射动感构成指的是光体以放射、交叉等形式,构成丰富的立体动态画面,色带交织,光韵律动,具有闪烁的动态之美。光立体构成如图 8-40 所示。

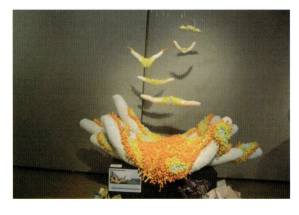

图 8-39 软雕塑 《梦生》 纸、超轻黏土、纱布 刘喜安　　图 8-40 光立体构成 《星汉灿烂,若出其里》 锡纸 刘桐

(七)装置观念构成

装置观念构成是后现代艺术文化概念,但其形式原理来自构成艺术。装置观念构成是在特定的时空环

境里,将人类日常生活中的物质文化实体进行选择、利用、改造、组合,艺术性地展示、个体或群体地表现一种精神文化意蕴的艺术形态。装置艺术是"场地+材料+情感"的综合展示艺术。

第六节 立体构成在环境艺术设计中的应用

一、立体构成在建筑设计中的应用

建筑是一种空间的艺术,用于满足人们的生存、安全以及精神需求。现代建筑艺术风格时期,人们将文化、艺术等元素融入建筑的整体造型,结合立体构成的原理,创造出许多典型建筑样式,使得传统建筑的样貌和建筑工艺有了很大的改观,更适合新时代的发展。随着科学技术的进步,建筑材料的进一步发展,建筑结构与工艺变化很大,建设速度越来越快。因材料、工艺等变化,建筑在尺度、肌理、色彩等方面的变化也是很大的,建筑外观可以说是日新月异。建筑已经成为立体构成在现代设计中的应用典范。

现代主义风格(又称现代风格)的建筑造型和建筑群的设计,都是以立体构成中的点、线、面、块作为基本的造型元素,利用立体构成的造型原理和表现手法以及材料的加工工艺,最终形成了不同的建筑物风格。

以建筑外观设计为例,现代主义风格的"四大建筑巨头"——弗兰克·劳埃德·赖特、勒·柯布西耶、瓦尔特·格罗皮乌斯、密斯·凡·德·罗所设计的每一座建筑都堪称现代主义风格的典范,也是立体构成设计应用的典范,其建筑风格在全世界流行。后现代主义风格的建筑设计是对现代主义风格的反叛和革新,在与地域性、传统性、民族性等融合的基础上,螺旋式上升,形态超越了前代。解构主义的风格流派则完全摒弃地域性、传统性、民族性的束缚,在形态上更加夸张和多变,形成新的艺术风貌。弗兰克·盖里、扎哈·哈迪德等解构主义大师的建筑设计作品为张扬建筑个性、凸显异形建筑特征的新样式。解构主义建筑打破了现代主义建筑的稳定、和谐,以夸张、变形、张扬而不失节奏和韵律的视觉冲击力,成为现代建筑界的前卫潮流。

建筑设计是对建筑物的结构空间以及外形功能等方面进行的设计,包括建筑工程设计和建筑艺术设计两个方面。建筑设计包括工业建筑设计、民用建筑设计、商业建筑设计、园林建筑设计、宗教建筑设计、宫殿建筑设计、陵墓建筑设计等。建筑要满足实用、坚固和美观这三个基本要求,建筑师要妥善处理好这三者的关系。作为一种造型艺术的特殊门类,建筑不是单纯的造型设计,也不是单纯的技术工程,而是多学科交叉的综合设计,不仅要满足功能的需求,也要满足人们对建筑的审美需求。

建筑的色彩设计与建筑主题表现密切关联,在建筑整体设计和整体风格的形成中起着关键的作用。同时,作为环境艺术的附属物,建筑也受到环境的制约和影响,所以建筑设计中的色彩设计是一种大范畴的色彩设计,是对设计师综合实力的考量。

当代建筑设计既注重单体建筑的样式设计,也重视建筑环境空间的组合设计,建筑之间、建筑与环境之间的关系问题,都是需要建筑师来协调解决的。另一方面,这种大空间的构成设计观念,也是空间构成原理的具体应用表现。

（一）案例1：弗兰克·劳埃德·赖特设计的流水别墅

现代主义大师、美国建筑师弗兰克·劳埃德·赖特设计的流水别墅（见图8-41），位于美国宾夕法尼亚州费耶特县米尔润市郊区的熊溪河畔，这座著名建筑，正是赖特"有机理论"的良好注解。流水别墅室内空间自由延伸，相互穿插，室内外空间交融渗透，浑然一体。它在空间处理、体量的组合及与环境的结合、材料的运用方面堪称典范，决定了其在现代建筑史上占有重要地位。在山林中的瀑布之上，赖特实现了"方山之宅"的梦想。悬空的楼板锚固在自然山石中。其中主要的一层是由一个巨大空间和互相流通的从属空间组成的，并有小梯与下面的水池联系。别墅的正面在窗台与天棚之间，是一个金属窗框的大玻璃，形成强烈的虚实对比。流水别墅是以一种正反相对的力量，在均衡中组合构成的建筑，是一个倾斜或者推移的空间，整个建筑的构思十分大胆。建筑合理利用材料，与山石接近的粗犷石材，结合现代金属、玻璃材料，形成质感变化，显示了人与自然的和谐统一、建筑与景观的相互交融。在建筑的空间构成中，各个体块相互穿插衔接，从而表现出了体量上的秩序美感。该建筑将现代主义建筑的开放性、流通性、几何造型、材质美感、肌理美感等进行了创造性的表达。

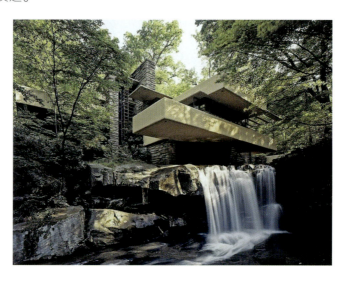

图8-41　流水别墅　弗兰克·劳埃德·赖特

（二）案例2：勒·柯布西耶设计的朗香教堂

现代主义大师、法国建筑师勒·柯布西耶设计的朗香教堂（见图8-42），则是后现代主义建筑的代表作。他所设计的这座教堂，重在建筑造型的特别，以及建筑形态给人的感受。他似乎创造了一座混凝土做成的空间雕塑，不仅造型奇异，而且给人以多种想象。这座建筑仅能容纳200余人，规模不大。平面是不规则的，墙体也几乎都是弯曲的，有的甚至倾斜。塔楼式的祈祷室的外形浑圆如粮仓，屋顶厚实沉重，边沿向上翻卷，与墙体之间留有一条40厘米高的带形空隙。粗糙的白墙上开着大大小小的矩形窗洞，为排列自由的近似形，镶嵌着彩色的玻璃。光线透过屋顶与墙面之间的缝隙和镶着彩色玻璃的大小窗口投射下来，使室内产生一种特殊的神秘气氛。入口在卷曲墙面与塔楼交接的夹缝处。看起来一点也不雄伟壮观，但很特别。室内的空间也是不规则的，墙面呈弧形，在空间构成上，应用到很多几何形体的基本元素，设计师注重体块之间形体对比的表现，使整个建筑展现出不同凡响的视觉效果。这座后现代主义的建筑，符合立体构成中几何形体的变形法，突破常规的扭曲、挤压、膨胀、倾斜等观念与点、线、面、体块的空间组合，巧妙地与宗教空间所必须考虑的仪式流程的功能合理性以及宗教空间的精神含义结合起来，创造了独特而永恒的建筑空间。

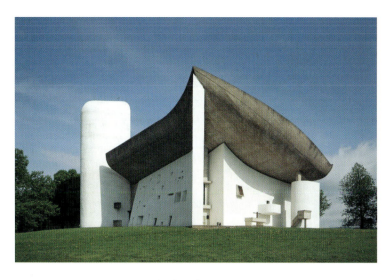

图 8-42　朗香教堂　勒·柯布西耶

关于朗香教堂的形象,有很多不同的说法。有人说是合拢的双手、浮水的鸭子、一艘航空母舰、一种修女的帽子,以及攀肩并立的两个修士,也有人说像一只大钟、一架起飞中的飞机、意大利撒丁岛上某个圣所、一个飞机机翼覆盖的洞穴等,似乎谁都说不清楚,这就是抽象的后现代主义造型引发的种种联想、意象、隐喻,具有多重隐喻性。

(三)案例 3:贝聿铭的卢浮宫玻璃金字塔

现代主义大师、美籍华裔建筑设计师贝聿铭设计建造的卢浮宫玻璃金字塔(见图 8-43),4 个侧面由 673 块菱形玻璃拼组而成,总平面面积为 2000 平方米左右。玻璃金字塔高 21 米,底宽 30 米。这座金字塔的造型展示了材料的通透的美感,塔身总重量 200 吨,其中玻璃净重 105 吨,金属支架仅有 95 吨,也就是说,支架的负荷超过了它自身的重量。这座玻璃金字塔不仅是现代艺术风格的佳作,也是运用现代科学技术的尝试。贝聿铭在建筑设计中采用玻璃材料,金字塔表面可以反映周围不断变化的天空,并为地下设施提供了良好的采光,创造性地解决了把古老的宫殿建筑改造为现代化的美术馆的一系列难题。这种线材结构的空间构成营造了一种区别于古老的宫殿建筑的虚空间的对比。

图 8-43　巴黎卢浮宫玻璃金字塔　贝聿铭

（四）案例4：扎哈·哈迪德的北京银河SOHO建筑群

解构主义建筑大师、伊拉克裔英国女建筑师扎哈·哈迪德的建筑艺术作品北京银河SOHO建筑群（见图8-44），大胆运用空间和几何结构，反映出都市建筑繁复的特质。

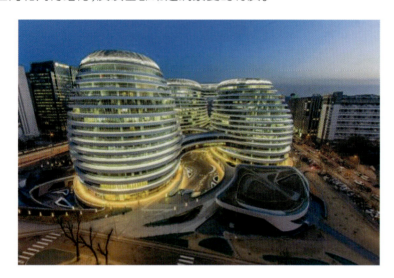

图8-44　北京银河SOHO建筑群　扎哈·哈迪德

该项目设计的主题是借鉴中国院落的思想，创造一个内在的世界。而同时又通过流动的线和动态的体块，打破了矩形街区及街区之间的空间，运用可塑的、圆润的体量的相互聚结、融合、分离以及通过拉伸的天桥再连接，创造了一个连续的、流动的、动态的空间，改变了北京城市的天际线。

该项目的设计灵感还与中国传统的梯田有关，通过现代数字技术手段，将自然的梯田的形态予以提炼，形成参数化设计，与现代文明提倡的开放、交流、科技、新潮等理念相融合。不断伸展、充满变化的楼层及平台将各个空间有机地组合在一起，具有山间梯田的意象。

该建筑群通过单体的整合营造出一个壮观的整体。整体与部分既分割又有联系，每栋建筑个体均有它的中庭和交通核心，并且在不同层面上融合，创造出丰富流动的空间景致和室外平台。平台与平台之间相互错综位移，并考虑了不同层面的视角变化，形成一个环绕着的、引人入胜的环境。建筑的外观展示了连续流动的空间，空间的流动性和导向性十分明显，步移景异，引人入胜。人们穿梭在建筑空间中，还能感受到光影的游戏，以及开放空间和封闭空间的转换。

（五）案例5：弗兰克·盖里的西班牙毕尔巴鄂古根海姆博物馆

1991年开始营建的西班牙毕尔巴鄂古根海姆博物馆（见图8-45）是解构主义大师弗兰克·盖里的代表作。博物馆选址位于城市门户之地，旧城区的边沿、内维隆河南岸。博物馆总面积2.4万平方米，一进门便是一个300平方米的用于招待会和安放永久的艺术品的高大门庭，里面的展厅是采光良好的3个楼层，周围是附属设施，如餐厅、咖啡厅、商店、办公室等。此外还有一个拥有350个座位的会议厅，作为放映电影或者举行报告会之用。附属建筑都有门朝向馆外，便于在非展时向公众服务。

博物馆的外表皮由一组外覆钛合金板的不规则双曲面体量组合而成，这种建筑材料完全超越了一般的设计。在临水的北侧，盖里用较长的横向波动的3层展厅来呼应河水的水平流动感以及较大的尺度关系。因为北向逆光的原因，建筑的主立面终日将处于阴影中，盖里巧妙地将建筑表皮处理为向各个方向弯曲的双曲面，这样随日光入射角的变化，建筑的各个表面都会产生不断变动的光影效果，避免了巨大的建筑在北

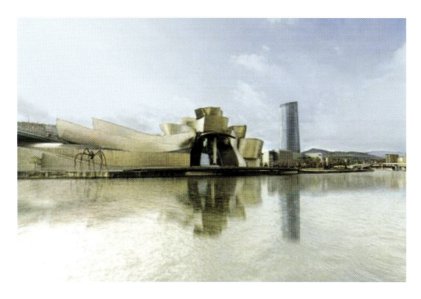

图 8-45　古根海姆博物馆　弗兰克·盖里

向的沉闷感。在南侧主入口处,由于与一条 19 世纪的旧区建筑相比,因而采取打碎建筑体量过渡尺度的办法与之协调。盖里为解决高架桥与其下的博物馆建筑冲突的问题,将建筑穿越高架桥下部,并在桥的另一端设计了一座高塔,使建筑对高架桥形成包揽、涵纳之态势,形成与城市融为一体的感觉。

该博物馆的引人之处在于它的外观设计,它从外观上来看,像一个立体的雕塑、一件抽象派的艺术品。博物馆表面由数个不规则的流线型多面体构成,上面覆盖着 3.3 万块钛金属片,在阳光照耀下熠熠生辉,与波光粼粼的河水相映成趣。虽然建筑耗费了 5000 吨钢材,是一个庞然大物,但造型显得飘逸轻盈,色彩明快,并不给人以沉重质感。

古根海姆博物馆从表面上看有点令人眼花缭乱,因为它由一系列建筑碎块拼镶而成。这些碎块有的是规则的石建筑,有的则是覆以钛钢和大型玻璃墙的弧形体。然而整个建筑并不是毫无章法,事实上它是由一个中心轴旋转成形的。这个中心轴是一个扣着金属穹顶的空旷的中庭,从中庭开始,一个曲折的走道、玻璃电梯和楼梯组成的系统,把 19 个大小形状不一的画廊连接在一起。正像弗兰克·盖里所说:"我将房子分成小房间,每一间都想象成现实独立的实体,如同一个小村庄。"不管整个建筑是由多少个不同形态的个体组合而成,这些个体的单元都对应一个主要的房间及单一空间。在古根海姆博物馆中,盖里把每个功能空间都设置成一个独立的部分,最后通过中庭把它们汇集起来。入口处的中庭设计,可以说是整个建筑的中心,所有的零散体都汇集于此。中庭内楼梯、电梯的外表被包装成平面、折面、曲面,透明与不透明的包装材料交替使用,形成虚虚实实的现代雕塑的效果。

二、立体构成在室内设计中的应用

室内设计是对建筑的内部空间的设计,是对建筑的室内空间运用技术和艺术的手段创造出功能合理、美观舒适、满足使用者居住需求的室内空间环境。室内设计虽从建筑设计中脱离出来,但要受到建筑设计的制约和影响,因而在室内设计中要考虑到建筑结构对室内空间的影响,在对室内空间进行改造时要协调好与建筑的关系,了解建筑设计结构等,这样才有利于设计出更为理想的室内空间。北京大兴国际机场鸟

瞰图及内部空间如图 8-46 所示。

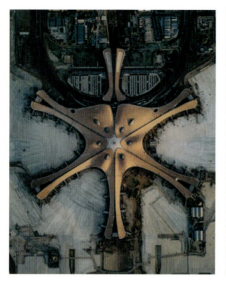
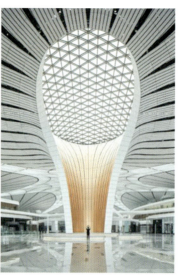

图 8-46　北京大兴国际机场鸟瞰图及内部空间

　　室内设计主要包括四个方面的设计：一是空间的结构化设计及对不同功能区的合理布局规划；二是装修设计，就是对室内不同界面的设计处理，从吊顶、地板到墙面等；三是陈饰品的设计，也就是室内空间陈设的物品，如家具、饰品、灯具、绿化的设计；四是对室内环境的物理设计，即对室内通风、采光、温度等方面的技术性设计。

　　室内设计根据使用功能划分又可分为居住空间设计和公共空间设计，这两者因为使用功能的差异，设计时有不同的要求。室内设计的色彩设计对空间气氛的渲染有很重要的作用，要考虑到环境色彩对居住者的心理影响，充分考虑居住者的特点和爱好，以及室内风格等诸多要素。

　　在室内设计中，不同的界面设计、不同的装饰要求，以及营造合适的使用空间，都需要运用空间构成的原理和手法结合设计主题来协调完成。室内设计的空间营造不仅是为了观者的享受，更重要的是以具有实用功能的空间来服务于人，属于有制约性和有目的性的创作设计。

　　现代风格自 20 世纪 20 年代诞生以来，逐渐在全世界范围内流行开来，发展到 20 世纪 50 年代，已经风靡全球，后期被称为国际主义风格。现代风格，又称为现代主义设计风格，追求时尚与潮流，非常注重居室空间的布局与实用功能的完美结合。这种风格以功能第一为理念，是工业社会的产物，其目标是：要创造一个能使艺术家接受现代生产最省力的环境——机械的环境。这种技术美学的思想是 20 世纪室内装饰最大的革命。而这种现代风格虽然在理论上被后现代主义所取代，但在实际生活中，这种设计仍然方兴未艾、比比皆是。

　　现代风格具有造型简洁，无过多的装饰，推崇科学合理的构造工艺，重视发挥材料的性能等特点。包豪斯学派注重展现建筑结构的形式美，探究材料自身的质地和色彩搭配的效果，实现以功能布局为核心的不对称非传统的构图方法。

　　密斯·凡·德·罗是现代主义建筑的代表人之一，他在 1945 年为美国单身女医师范斯沃斯设计的一栋住宅（见图 8-47），是他提倡的现代建筑应该是简约空间、流通空间、全面空间观点的最好见证。住宅 1950 年落成，坐落在芝加哥西南角的小镇帕拉诺南部的福克斯河右岸，房子四周是一片平坦的原野，夹杂着丛生茂

密的树林。与其他住宅建筑不同的是,范斯沃斯住宅以大片的玻璃取代了阻隔视线的墙面,成为名副其实的"看得见风景的房间"。这正是他"少即是多"(Less is more)理论最好的诠释。密斯在这里只用了八根工字钢将整座建筑托起来,其主要目的是使范斯沃斯住宅看起来尽量显得轻盈,并更好地融入周边的自然环境中。内部空间极其简洁,没有完全封闭的空间。这栋住宅前面为一个长方体造型,其前有一个台阶,后面一个长方体造型,其前也有一个台阶,运用加法和减法的创作思想,表达的是一个等级体系的内涵。两个台阶和一个长方体造型的大平台,构成了到达使用空间的交通路线,显得错落有致,为整个造型增添了光彩。透明的玻璃幕墙隔而不断、透而不通,将室外的自然景物引入室内,体现了流动空间、匀质空间的理念。内部空间的四面墙壁是大玻璃,中间有一小块封闭空间,里面藏着厕所、浴室和机械设备。此外,无固定的分隔空间,主人起居、进餐都在四周畅通的空间里,里面摆放着经典的巴塞罗那椅。建筑构造非常精细,好像一个精致考究的靓丽的玻璃盒子。

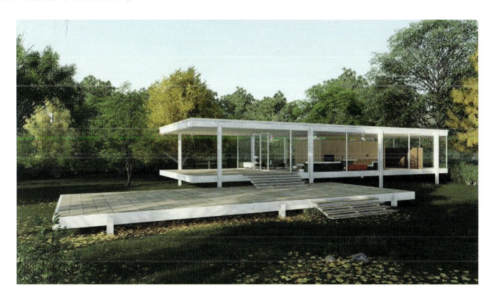

图 8-47　范斯沃斯住宅　密斯·凡·德·罗

现代风格的室内设计,至今仍然是一大流行趋势。而设计构成理论正是现代风格室内设计的基础。室内空间环境运用立体构成的原理,对内部空间进行分隔处理,通过立体的实体对空间的尺度和比例进行调整,达到空间与空间之间的分隔衔接以及对比和统一。室内家具的实体对整个空间有分隔的作用,在设计空间布局时,要注意实空间与虚空间的关系,在家具设备功能正常发挥的前提下,尽可能追求空间的合理性,使空间更加和谐美观。

室内界面装饰装修,是指对空间中的几个界面如墙面、地板、天花板等进行处理,包括对空间的实体、半实体进行处理以及对建筑构造有关部分进行设计处理。

三、立体构成在景观设计中的应用

现代景观设计也是以构成理论为基础的。景观设计中的整体以及布局设计不仅根据构成艺术美的法则进行,还结合了人文、生态、功能、地域性等。以下列举几个世界知名景观设计师的作品,阐述他们如何根据不同的景观条件,结合美的艺术法则,灵活地运用构成原理,并与当地文化、景观功能相结合进行景观设计。

(一)案例1：美国景观设计师彼得·沃克的代表作唐纳喷泉

美国著名景观设计师彼得·沃克代表作唐纳喷泉(见图8-48)完成于1984年。喷泉位于美国哈佛大学校园内的人行道路交叉口。唐纳喷泉由159块巨石组成圆形石阵，呈不规则形状排列，中央是一座水雾喷泉，整体呈圆形，直径约为18.3米。彼得·沃克以传统的天然石块为基本设计元素，通过序列的手法将石头纳入一个圆形空间中，排列组成若干个近似同心圆。序列设计是指单元体的重复使用或要素之间的间隔的重复。159块花岗岩采自20世纪初期的农场，目的是唤起人们对英格兰拓荒者的记忆，起到教育意义。石阵中心处设有水池，石头更加密集，有32个喷嘴。春、夏、秋三季，水雾迷蒙，模糊了石头的边界，有云蒸雾绕之感。冬天雪落到石头上，更有一番景致。草地与整个喷泉主体很协调，与原生植物相搭配，自然又和谐，并起到划分空间的作用。极简主义风格与贴近自然的处理手法，恰当诠释了大师的观点。

图8-48　唐纳喷泉　彼得·沃克

(二)案例2：美国著名建筑师理查德·诺伊特拉的代表作考夫曼住宅

加州棕榈泉的考夫曼住宅(见图8-49)是诺伊特拉在1947年设计完成的。这是考夫曼和他的家人用于逃避严冬的度假住宅。诺伊特拉采用了现代的国际风格方法，在设计中使用玻璃、钢铁和一些石头。房子的设计相当简单：在房子的中心是客厅和饭厅，是房子和家庭活动的核心。其余的房子分支像风车的各个叶片，围绕房子中心的每个分支都有其特定的功能。房子最重要的朝向是东西向。南翼和北翼之中分布主要公共空间，连接中央起居部分。南翼由有盖行人通道组成，能够通往车棚。北翼房子的客人宿舍是可公开访问部分，但保留其私密需求，和房子其他部分脱离开来。西翼是服务部分，这是房子相当僻静的部分。东厢房是房子最私有化的空间，为主人套房。游泳池是这座住宅最具代表性和可识别的部分，其设置在整个设计中起到了平衡和谐的连接作用。在地面上的景观设计，使得房子如同飘浮于地面之上。通过一系列的滑动玻璃门，打开行人通道或天井。住宅内部采用滑动玻璃门，既模糊了与外部的界限，又好像是内部延伸出去的空间。钢铁和玻璃使房子充满了光线。高品质的玻璃和钢、融合泥土色调的石头、周围的山脉和

树木,使得考夫曼住宅被认为是20世纪的建筑地标和最重要的房子之一。

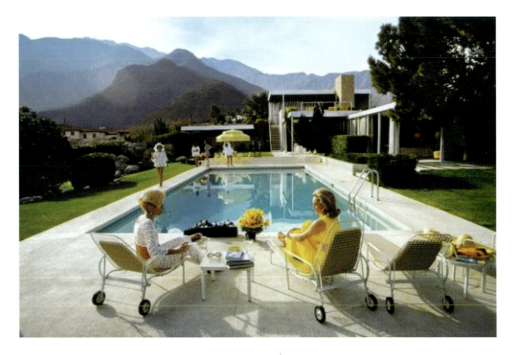

图 8-49　考夫曼住宅　理查德·诺伊特拉

(三)案例3:巴西景观设计师布雷·马克思的代表作科帕卡巴纳海滩

布雷·马克思的景观设计代表作科帕卡巴纳海滩(见图 8-50),其平面设计与任何大师都截然不同,犹如上帝的调色盘一样。布雷·马克思的景观设计注重色彩、和谐、结构、空间、形式、体积和表达,也强调植物的季节性和本土性。他反对模仿欧洲的园林设计,反对引进欧洲花开,反对严格的对称主义。他用流动的、有机的、自由的形式设计园林,平面形式感强烈,在现代景观的发展中有着巨大的影响力。他的景观设计手法被总结为四点:抽象的平面布局、马赛克的运用、本土植物、一定有的水面。

图 8-50　巴西科帕卡巴纳海滩　布雷·马克思

对于里约热内卢科帕卡巴纳海滩的设计,布雷·马克思分别在沙滩边、分隔带、建筑前做了三组形式各异的铺装,就像在绵延约四公里的海边镶了一圈花边,利用各种自由的直线、曲线,排列渐变。同时又分割

成小的单元,每个单元里都有一组不同的曲线,单元相互独立又有联系,一组一组的好像海边的礁石,而渐变的曲线更是呈现出海浪退下沙滩时的层次感和自由感。这些曲线就是黑白马赛克的拼贴,显示了巴西常用的马赛克装饰手法。鸟瞰这段海岸线,好像一幅巨大的平面抽象画,充满现代感的艺术图形组合,非常美丽壮观。在这里,他很好地结合整体大尺度的设计与亲水观景、群众聚会、密友交谈等功能,满足整体与功能的结合。

(四)案例4:俞孔坚的景观作品绿荫里的红飘带——秦皇岛汤河公园

中国当代著名景观设计师俞孔坚,十分擅长亲水设计。2006年完成的河北省秦皇岛汤河公园项目设计中,俞孔坚引入了一条"红飘带",将杂乱的自然环境改造成了有序的城市公园(见图8-51)。设计最大限度地保留了原有的乡土植被和生态环境,在绿色基地上设计了一条绵延500多米的红色飘带,整合了多种城市功能:红飘带与木栈道结合,可以作为座椅;与灯光结合,而成为照明设施;与种植台结合,而成为植物标本展示长廊;与解说系统结合,而成为科普展示廊;与标识系统结合,而成为一条指示线。红飘带由玻璃钢构成,曲折蜿蜒,因地形和树木的位置不同,宽度和线型不断发生变化;中国红的色彩,与绿色形成"万绿丛中一点红"的效果,红飘带点亮了幽暗的河谷林地。在沿红飘带线路上,分布四个节点,分别种植四种乡土野草作为主题设计,并在每个节点设计一个白色的如云朵的天棚。在天棚网架上采用局部遮挡,形成虚实变化,具有遮阴、挡雨的功能。夜间整个棚架发出点点星光,创造出一种温馨的童话氛围。斜柱如林木,地面铺装呼应天棚的投影,棚下有错落的方形坐凳,形成休息空间。天地之间就是各种乡土植物的展示空间。

图8-51 秦皇岛汤河公园景观设计鸟瞰图及实景 俞孔坚

秦皇岛汤河公园案例说明我们完全可以有更明智的河流廊道的改造和利用方式,在城市化进程中保留自然河流的绿色与蓝色基底,维护其生态服务功能,用节约型城市和可持续发展的理念,用最少的人工干预、最少的设计和工程,满足人的需要,创造出一种人与自然和谐相处的生态与人文空间。该设计也是色彩构成中互补色巧妙应用的极佳设计。

思考与练习

1. 完成六个折纸作品:两个只折不切,两个一切多折,两个多切多折,尺寸10 cm×10 cm。

2. 设计以人物为主、以动物为主或以风景植物为主的装饰画一幅,尺寸不小于A4纸大小,并加立体画框装裱好,注意色彩的搭配及版面的安排。

3. 利用峰谷关系的变化制作一个贺卡。

4. 制作一幅衍纸作品。

5. 利用硬线制作一件框架结构的立体构成作品。要求：考虑形式美的要素；多角度观察，构思完整、新颖；制作完整，做工精细。

6. 完成一件面材构成作品，材料不限，工艺不限。

7. 利用纸张制作球体。

8. 利用纸张制作柱体。

9. 利用块体构成设计理论知识，制作体块构成的立体构成作品，工艺不限。

10. 利用线、面、体块构成设计理论知识，制作综合立体构成作品，工艺不限。

11. 简述立体构成在环境艺术设计中的应用。

参考文献
References

[1] 朱广宇,谷林.设计构成[M].2版.南京:南京大学出版社,2014.

[2] 吴晓玲.构成基础[M].北京:中国传媒大学出版社,2011.

[3] 刘以畅,陈丽.设计构成[M].西安:西安交通大学出版社,2016.

[4] 李文红,詹朋伟,詹松.构成艺术[M].石家庄:河北美术出版社,2016.

[5] 陈路阳,蔡笑.创意构成设计[M].北京:首都师范大学出版社,2016.

[6] 朱华.设计色彩[M].武汉:武汉出版社,2010.

[7] 智慧.中外建筑史[M].武汉:武汉出版社,2015.

[8] 王烨,王卓,董静,等.环境艺术设计概论[M].北京:中国电力出版社,2008.

[9] 严肃.室内设计理论与方法[M].长春:东北师范大学出版社,2011.